///构成进行时——空间形态///

王丽云 著

东南大学出版社·南京

写在前面 /// PREFACE ///

出书只是想抛砖引玉——我相信教育可贵之处在于经验的传承，像点灯但不是路径指引，不是技术的交棒，而是学生自我与未来力的激养，老师只能陪伴一时。

——李欣频（中国台湾）

构成是设计的开始。学生构成课程的最终目的不是构成作品的创作，而是将学习到的构成原理和构成的形式美法则等运用到具体的设计作品中，为设计而服务。

任何设计作品，都不是简单的元素组合与创造，它是物与人综合的结果。设计师必须根据自身的感受和审美，并根据创作目的，有针对性地选择、处理和表达设计构成元素。

设计作品从来没有对与错，只有它所呈现的审美性和实用性被认可的程度高与不高，或者它是否能引发对社会的启迪。设计作品的美感是共性的、普遍性的，也是具有时代特征的。

设计在进行中，构成亦在进行中。从20世纪的俄国构成主义运动、荷兰的"风格派"以及德国包豪斯的基础性教育开始，一直到今天，构成设计都被推崇为设计专业的一门重要的基础课程教育而受到重视。今天的社会，科学技术日新月异，人们对生活对环境的理解也发生了显著改变。设计为社会服务，永远没有终结。同样，对于构成设计的研究，也要顺应时代的要求。新材料、新技术、新媒体以及新的审美意识等，是我们此次研究构成设计新的特征。

《构成进行时》系列丛书共分三册：《构成进行时——平面》、《构成进行时——色彩》、《构成进行时——空间形态》。本系列丛书不同于其他构成设计书籍之处，在于它不再是一本单纯罗列教

学步骤的构成教材，而是将构成带进设计的世界，将读者带进构成的世界。

设计师除了要掌握设计基础理论知识和表现设计理念的技能外，还必须具有敏锐的观察力和创新的思维能力，具有新颖的设计理念和时代意识。

那些设计课堂上的示范作品，有助于学生领会设计最基本的表达方式和表现方法。但是这些作品也同时遏制了学生独立思考的能力，限制了学生的想象空间和思维领域。我们认为在设计课堂中只展示示范作品是一个教学的误区。我们提倡多领域多层面地剖析设计原理，开阔学生视野，拓展学生思维。

每一门学科都有它独有的特征和形式。要真正领会和运用一门学科的知识，首先要剖析和理解这门学科的基本元素、结构以及原理。同样，要学习和掌握构成设计能力，首先要理解构成设计的最基本元素和这些元素的组合方式及运用原理。在本系列丛书中，我们以"词根—词汇—语法—句型"的方式来剖析构成的内涵，并在每个章节中从构成原理到构成作品解析再到具体的设计作品的运用，对学生的观察能力和思维能力进行循序渐进式的培养。

理论有利于掌握专业技能，视野有利于拓宽思维领域，启发有利于培养思维方式，思考有利于培养独创能力。

我们学习，我们观察，我们思考，我们创造，我们在进行中……

本书的写作告一段落，衷心感谢陈珊妍、夏洁、郑铁宏、张飞鸽、郑妙和王燕等老师提供的教学研究积累及帮助；感谢李宗妮、盛丹萍、方选、姜自焘、林静等同学辅助的大批量图片处理工作。

笔者于2010年年初

目录 /// CONTENT ///

ABSTRACT 概论

第一章 走进空间形态

一、概念 …… 012
二、学习目的 …… 014
三、学习方法 …… 016
四、学习过程和思维方式的训练 …… 018

ETYMA 词根

第二章 感悟空间形态

一、空间形态的特征 …… 022
1. 物理空间与心理空间的统一性 …… 024
2. 物理的稳定性与视觉的稳定性 …… 024
3. 可感官性 …… 024
4. 轮廓的不确定性 …… 024
5. 虚实的相生性 …… 026

二、空间形态的创作要素 …… 028
1. 按空间的本质分 …… 028
2. 按空间的功能分 …… 032

WORDS 词汇

第三章 空间形态要素的组合

一、形的词汇 …… 044
1. 单一形的组合 …… 044
2. 非单一形的组合 …… 050

二、色的词汇 …… 054
1. 色与材质 …… 054
2. 色与肌理 …… 054
3. 色与空间 …… 056

4. 色的组合 060

三、材质的词汇 062
1. 空间形态与材质 062
2. 材质训练的目的 064
3. 材质训练的途径 066

四、空间的词汇 068
1. 空间的分割 070
2. 空间的组织 074

GRAMMAR 语法
第四章
创造空间感

一、空间形态的形式美法则 080
1. 单纯 080
2. 简练 080
3. 均衡 082
4. 对比与调和 084
5. 比例 088
6. 多样与统一 090
7. 秩序感 090
8. 意境 092
9. 表现技法美 092

二、空间形态的形式感觉 094
1. 量感 094
2. 运动感 096
3. 空间感 098
4. 肌理感 100
5. 错觉感 102

三、空间形态的构成原理 106
1. 空间与功能 106
2. 空间与结构 108
3. 空间与时间 108

四、创造空间感的方法 110
1. 创造空间力场 112
2. 强化空间进深 114
3. 创造空间流动感 118
4. 创造空间矛盾错觉感 120
5. 光与空间 122

SENTENCE 句型

第五章
空间形态的表达

一、空间形态的主要表达形式　　**130**
 1. 2.5维表达　　**130**
 2. 几何形体表达　　**136**
 3. 线性表达　　**138**
 4. 面性表达　　**140**
 5. 仿生形态表达　　**142**

二、二维平面的立体化空间　　**144**

三、空间形态与设计作品创意构思过程　　**146**
 1. 空间形态与家具设计　　**146**
 2. 空间形态与平面设计　　**148**
 3. 空间形态与景观规划设计　　**150**
 4. 空间形态与动画场景和影视作品设计　　**152**

附录：　　**154**
 1. 信息与灵感　　**154**
 2. 创作元素　　**155**
 3. 创作手法　　**156**
 4. 空间形态研究　　**157**
参考书目　　**158**

第一章

概论 /// ABSTRACT ///

走进空间形态

一、概念

CONCEPT

空间形态是一门研究空间造型的科学。要研究空间形态首先要区别空间、形态、空间形态三者的概念。

☐ 空间：由实体围合而成的负形部分称之为空间。空间包括实体的内围空间和实体的外围空间。空间是非物质存在的，它是一种心理感受的结果。

☐ 形态：凡物皆有形。形态指物体在现实中存在所呈现出的形状及状态。物体的形状包括形的轮廓、大小、色彩、肌理、材质等特征，而状态是一个时间概念上的词。所以物体的形态我们可以理解为在某一时刻或某个时间段内物体所呈现出来的形状特征。比如同一只鸟在飞翔时与站在枝头上时所呈现的形态是不一样的。

☐ 空间形态：是实体形态和负形空间的综合结果。它既包含了空间的内涵又包含了物体形态的内涵，是物理感受和心理感受的综合结果。我们在研究空间形态时，既要注意实体本身所具备的外在特征，又要分析该实体与所处空间形成的相互关系以及在特定的环境因素影响下传达给人的一种综合的形态特征印象。

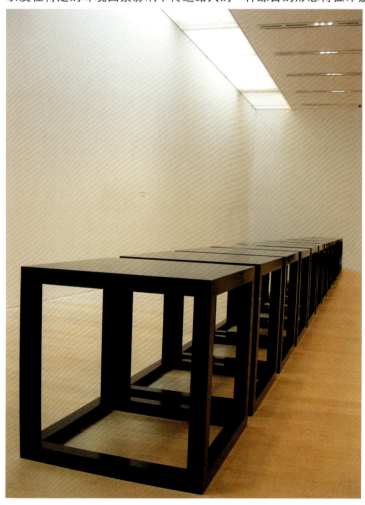

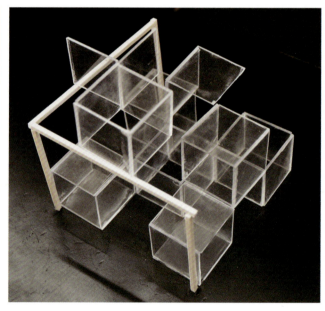

上图 作品采用透明材质创作空间形态，虚化了物体内、外空间的围隔与界限，使形体与空间互相渗透，丰富了空间形态感受

左图 这是一组装置艺术作品。该作品运用形体的重复并置来改变和加强空间形态特征

右图 作品采用反光强烈的金属材质创造空间形态。随着观赏角度的移动和环境中光影的变化，空间形态具有了多变性。这种多变性，我们称之为空间的流动性

下图 单一的形体通过一定的组织方式，创造出一组具有节奏感的空间形态

在众多空间形态中，形体的内空间和外空间往往没有明确的界限。形体的形状特征以及其构成方式是形成空间形态感觉的主要因素。此外，环境中的光线、色彩等因素也影响了该空间形态的感觉。

二、学习目的
LEARNING PURPOSE

通过对空间形态的构成要素、构成方法以及构成规律的研究，提高学生的审美水平，培养学生对空间形态的创造能力。本教材通过理论分析和作品剖析的方法，并结合学生的创作训练来逐步培养学生的审美能力和空间形态创造能力。主要体现在以下几个方面：

□ 观察事物和提炼事物的能力：作品创作的灵感往往来自于现实存在的事物，学生应该从观察事物开始，训练捕捉事物特征、提炼事物特征的能力，使自己具备从自然界和现实社会中获取创作灵感的能力。

□ 三维形体感觉：即立体的空间概念，从二维到三维的形体感觉并不是二维图形简单厚度化的过程。三维空间感的形成需要有一定的空间想象能力和空间组织能力。

□ 空间的感觉：是指实体空间感觉、负形空间感觉，以及它们相互组合相互影响所形成的总体感觉。

□ 思维的多变性：指运用多种思维方式来观察和表达事物，以实现思维方式的创新。

□ 空间形态的表达与呈现的能力：任何创意都需要通过图纸、材质或行为的方式表达出来，空间形态的创造也同样需要利用材质来表达与呈现。学生应该掌握呈现空间形态的相关材料知识和信息，并具有运用多种材质的能力。

□ 形体与空间的创新能力：在掌握创造空间形态的方法和原理的基础上，培养创意空间形态构思和创新表达空间形态的能力。

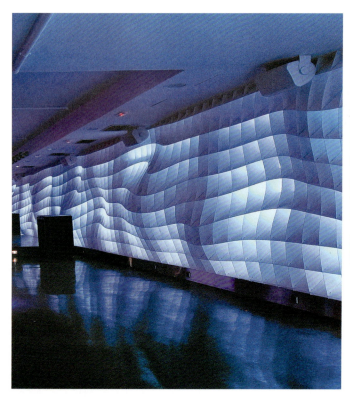

上图 将二维平面图形与三维空间形态巧妙结合，创造了一个富有强烈戏剧感的虚实错觉空间形态
左图 利用光与材质的特殊性来创作形态丰富的室内空间（Tomas Alia设计）

右图1 东京大学医学部教育研究中心的室内空间，以两个空间色彩的极差创造空间镜面错觉感

右图2 打破一般思维，运用硬质材料创作手袋。将线状体按一定的规律组合，创造疏密有秩的空间形态。线与线之间的间隔使由线构成的虚面有了半透明感，避免了木材原本厚重的特点，使手袋轻盈而活泼

下图1 通过对向日葵的观察，用金属材料创作了一组仿生的空间形态作品

下图2 经过一定的处理和摆放，作者赋予了无生命的裤子以鲜明的性格特征和形态

下图3 点通过线与线的组织创造了一个灵动的空间形态

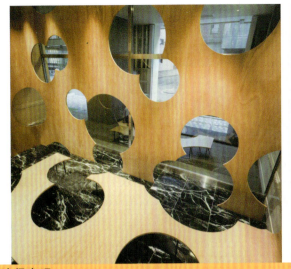
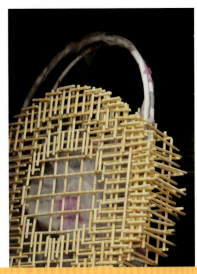

思维多变性的实现可以通过以下多种途径实现：

□ 多种观察角度：即要求我们拥有全方位观察物象的能力。它是超越物体表象而达到物质内在结构的理解。

□ 对事物的联想：通过对物象的观察，从而达到对形体的超然体验，使我们获得对物象特征的独特感受。并通过对物象的内在结构特征的分析，使我们产生创意性的想象，从而为进一步的构想和创新奠定基础。

□ 对材质的创新运用能力：思维多变性的实现要求我们具有较强的运用多种材质的能力、对材质运用方式的创新能力，以及运用各种技术创新材质的能力。

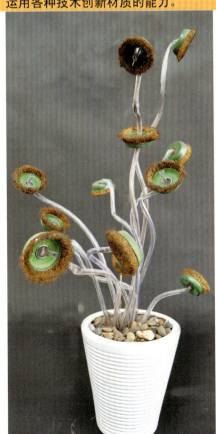
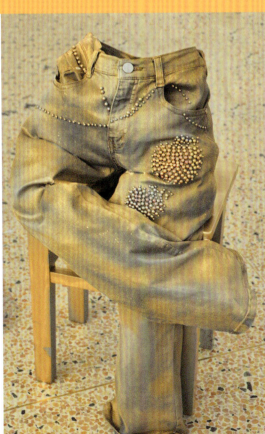
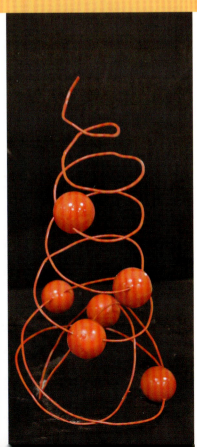

三、学习方法
LEARNING METHOD

本书按照"词根—词汇—语法—句型"的线索,对空间形态构成原理和方法进行剖析。并且通过对一系列相应的构成作品和实际设计应用作品的分析,来培养学生对三维空间的感觉和对空间形态的创造能力。

□ 词根:指感悟空间形态,即使学生了解空间形态的特征和空间形态的组成要素。

□ 词汇:在这一章节中主要剖析空间形态各要素群集的形式与方法。

□ 语法:剖析空间形态构成的审美规律、创造空间感的方法以及空间形态构成的原理。

□ 句型:分析空间形态主要表达形式,并列举设计作品构思创意过程,来阐述如何将空间形态构成的原理与方法应用到实际的设计项目中。

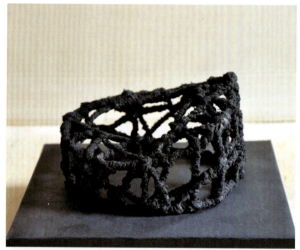

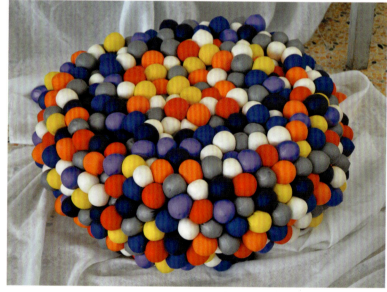

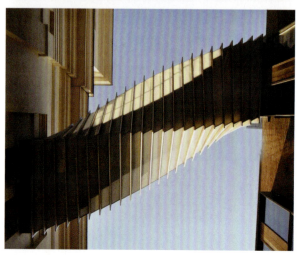

左图1 从材质、形状及构成方式上对"鸟巢"的建筑空间形态进行创新

左图2 光往往是形成空间形态特征的重要元素,本图中光使建筑空间形态产生了空间幻觉,减轻了构筑物的体积感和重量感,使静止的构筑物产生了动势

上图 坐垫的设计将点状的气球密集排列形成体的形态

右图1 几何形体及其派生体是空间形态表达的一种形式

右图2 平面的分割与特殊材质的2.5维创新运用，创造了一个视觉感丰富的流动空间形态

下图 上海新天地标识牌的设计，巧妙地运用了光的间隔照明，使空间具有了节奏韵律美

对空间形态的学习，首先要从分析构成空间形态的基本要素出发，然后探寻这种元素集群的方式与方法，研究空间与形态之间的关系，创造符合人们审美规律的空间形态作品。只有较好地掌握空间形态的特征和创作原理，才能将这种创作空间形态的方法与思维运用于具体的设计项目中，为今后的创新设计服务。

四、学习过程和思维方式的训练
TRAINING IN THE LEARNING PURPOSE AND THINKING

学会观察、寻找灵感
↓
记录事物和灵感点滴 → 寻找空间形态"词汇"
↓
整理与分析素材
↓
提炼要素及变形和抽象要素
↓
多种组合方案
↓
优选方案 → 根据空间形态创作"语法"进行组合"造句"与应用
↓
深化和完善方案
↓
方案的表达和呈现

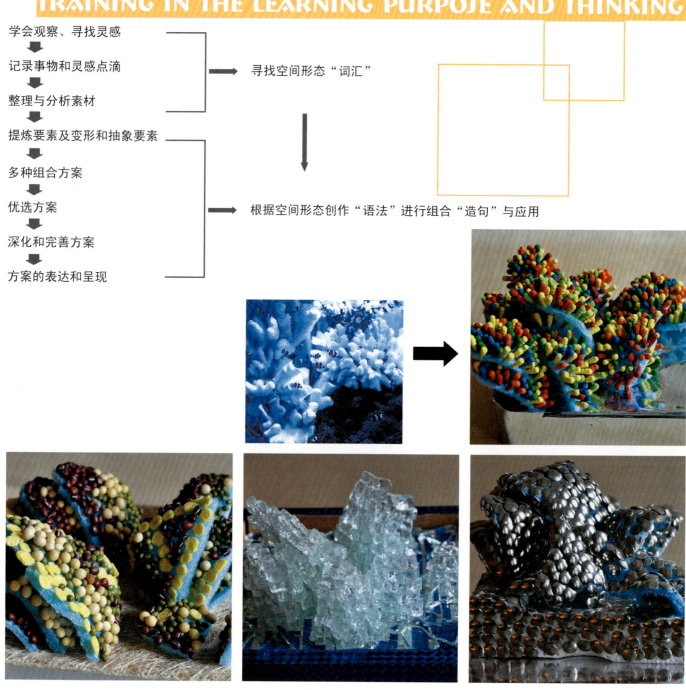

左页图 是一组材质运用训练的练习作品。该组空间形态以珊瑚为创作灵感，汲取其形态特征为创作元素，运用不同的材质进行仿生表达空间形态创作

本页图 该组空间形态设计的创意灵感来源于金针菇，并对金针菇的形态特征进行抽象和提炼，创造了两个不同形态感觉的空间构成作品

空间形态创作训练过程就是以人特有的综合能力和创新能力变更和置换形态元素，进而探索新的空间形态组合形式与规律。灵感的寻找可以通过观察世间万物，包括自然界存在的生物和非生物，以及人工创造的东西，如自然山水、星际天体、草虫鸟鱼、人工建筑物、器皿、物品、艺术作品以及音乐、影片等等。有选择地汲取事物的某些特征，并对这些特征进行强化（或弱化）、提炼、变形、抽象，使作品特征鲜明，从而充分体现作者想要表达的情感和创作意图。

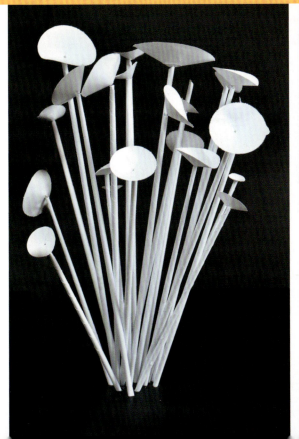
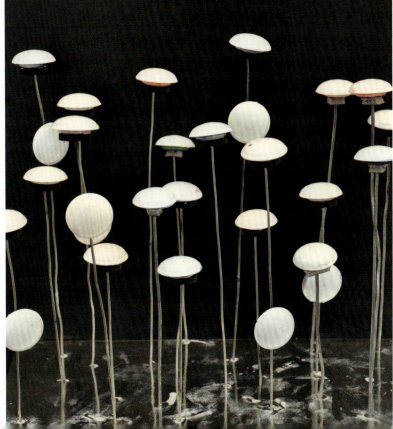

第二章
词根 /// ETYMA ///

感悟空间形态

一、空间形态的特征
CHARACTER

在这里，我们首先要区别几个概念：

☐ 形：即形状、外貌或样子。是某种物体在现实中存在的一种自然形式，是物的一种原本的自然性特征。

☐ 态：即状态、神态。它是指物体在特定的时间和在特定的环境中，传达给特定的观察者的一种特征感受和印象。

☐ 形态：即形状和神态。它既具有物的自然特征，又具有空间、时间以及人的因素特征，它所呈现的内容是物体存在的一种综合形象。

☐ 空间：指物质存在的广延性。"寥寥空宇中，所讲在玄虚。"（《文选•左思•<咏史诗>》）"空，廓也。"（李善注）空，有虚无、空旷、广大之意，既可以向外无限扩展延伸，又可以容纳他物；间，充实界面的内空体。空间是形体向内与向外扩延的一种视觉上与心理上的形体感觉。

由此可见，空间形态传达的不仅是一种三维的立体形状，同时它还具有时间因素、空间因素和人的因素的特征，它是形态与空间，时间与空间，理性与感性，物质与意识的高度统一体。归纳而言，空间形态的特征主要表现在以下五个方面。

左图1 将建筑的标识导向系统以2.5维的形式在地面上以装饰的手法呈现
左图2 一次性纸杯外壁附加上网状编织的麻线，其原本的形态特征感觉发生了改变
下图 一次性快餐碗经过加工，具有了不同的形态特征

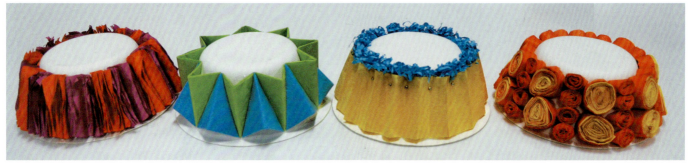

右图 具有反光特性的材质使单一的形体空间感觉变得丰富。此外，线状的钉子以密集的形式错落有致地排列，增加了空间的深度感和层次感

下图1 水泥钉以超常规尺度被放置在特定的环境中，使传达给人的空间形态感觉发生了改变

下图2 在创造空间形态时，所选用的材质和形式都需要为创作意图服务。本图中以璀璨的水钻、简约的线条将女性挂表的魅力在纤美的玉指间被体现得淋漓尽致

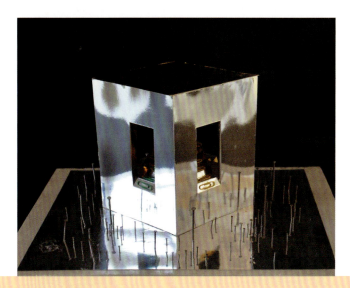

现代空间形态构成，出现了从以视觉为中心扩大到了综合听觉、触觉和知觉等领域的作品。有的作品中引入了光、动以及数字技术元素，有的强调空间变化，有的强调注重与人的交流等手段，扩大了空间形态构成的表现形式和范围。

影响物体形态感觉的因素有很多，物体的形状、质感、比例关系以及诸如环境、特征、运动方向、速度、光照条件、观察视点与角度以及观察者的审美、偏好和当时的情绪等等因素，都会改变物体传达给观察者的总体印象。

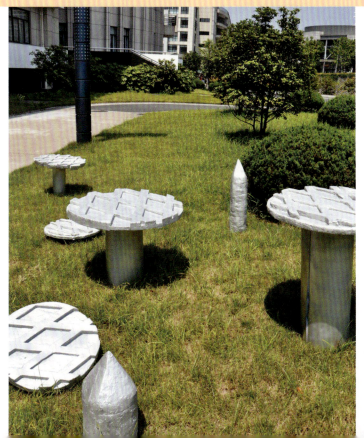

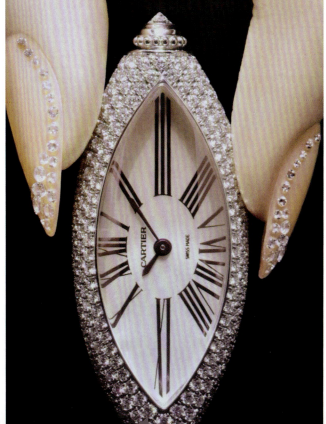

1. 物理空间与心理空间的统一性

观察者处于一个空间中，最终感受到的是这个空间的心理印象。所以在创造物理空间的时候，应满足心理空间的需求，达到物理空间与心理空间的统一。

2. 物理的稳定性与视觉的稳定性

物体要稳定存在，必须具有物理的稳定性。但具有物理的稳定形态，不一定具有视觉的稳定性。视觉的稳定性与物体的形状、色彩、材质、肌理等特征有关，它是一种心理上的重力平衡。

3. 可感官性

空间形态构成具有可感官性。其中，大部分空间形态是通过视觉来感知，除此也可以通过触觉、听觉甚至嗅觉来感知。

4. 轮廓的不确定性

观察点的变换和移动、物体的运动以及在不同的光线和环境下，由于光泽、阴影、对光的反射与折射和透明度等因素，形态与空间轮廓呈现多变性。

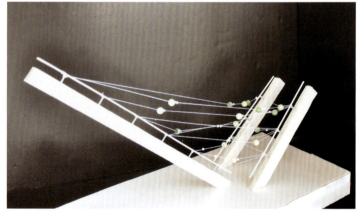

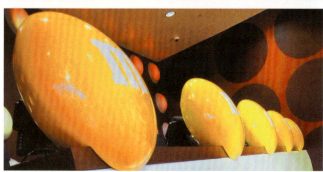

左图1 雕塑作品中体现出物理稳定性与视觉稳定性的统一

左图2 随着视点的移动，M & M产品的展示空间所呈现出的空间形态具有视觉上的不确定性

上图 物理稳定性和视觉稳定性的统一

右图 不同色彩的灯光从柱体挖孔处漏透出来，使空间形态具有了梦幻般的性格特征

下图1 Giorgio Borruso设计的伦敦FORNARINA展示空间利用灯光明暗对比的手法突显楼梯形体，使视觉空间和心理空间达到统一的效果

下图2 通过色彩和图形的限定，使人感知到整体空间与局部空间的关系，丰富了原本单调的楼顶空间的层次感

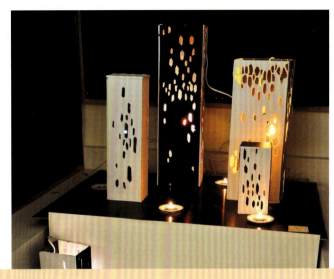

物理空间和心理空间，一个是物质的，另一个是非物质的，但两者在结构上具有一定的等同。物理空间本身不具备情感，但它存在一种"表现性"——事物或其行为的某些特征可以使观察者产生一定的心理感受和体验。这种心理感受和体验与人学习和心理经验有关，也与物理空间形体自身的结构和形态有关。抛物线的曲线要比圆形中抽取的曲线更加柔和，细长的直线要比粗短的直线更加柔和，所以在创作空间形态时，要注意物理空间和心理空间的统一性。

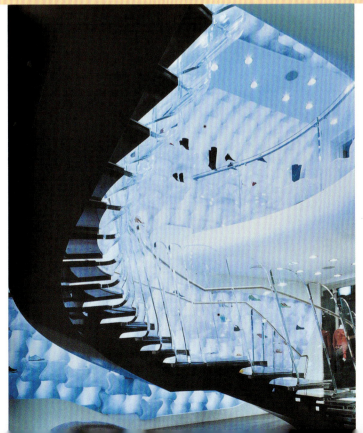

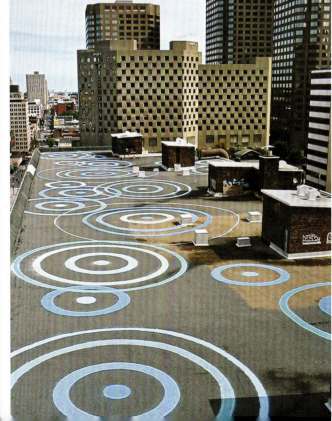

5. 虚实的相生性

空间的虚与实是相生相息的两仪。虚因实而存在，实因虚而改变。空间虚实的相生性主要体现在正负空间、凹凸空间以及虚空间和实空间等方面。

☐ 正负空间：指物体自身的形体空间与形体所围合的现实存在的负形空间。形体的正负空间相互影响，负形空间依赖于正形空间而存在。

☐ 凹凸空间：指形体外轮廓上的凹凸形态感受，两种空间一凹一凸紧密相连。形体的外轮廓形态改变，则形体外延的负形空间的轮廓也随之改变。

☐ 虚空间与实空间：指现实存在的正负空间和由视觉、心理上感受到的非现实存在的空间。由于人们对空间形态的感受是受色彩、材质、光线、环境等多种因素影响的，所以人们在现实中感受到的空间往往会不同于现实存在的空间。那些被心理感受到了而事实上又不存在的空间，被称为虚空间。

左图1 作品运用材质的反光特征来创造虚实空间的感受，并以部分遮挡的手法加强空间层次，使人们对其展开充分的想象
左图2 凹凸空间所创造的虚实空间感受
下图1、2 由于材质的特殊性，使形体产生了多变的色彩空间

右页上图1 不规则的空间形态具有明显的轮廓不确定性。加上材质的对比，使形体在不同的观察点具有不同的空间形态感受
右页上图2 空间形态轮廓的不确定性和空间形态感受的多变性在建筑上的运用和体现
右页下图 空间形态特征的综合创作作品

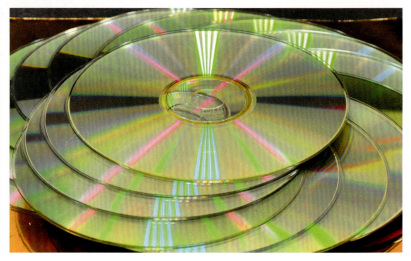

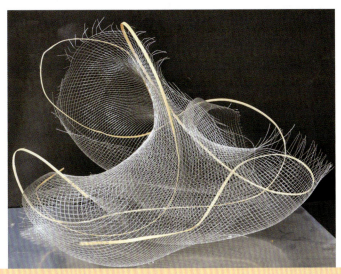 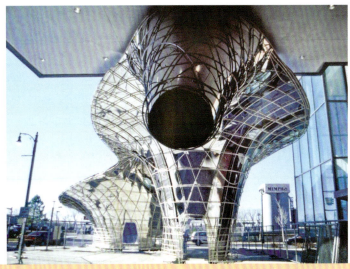

产生虚空间的几种方法：
□ 光与虚空间：借助材质对光的反射、折射的特征。随着观察视点的移动，由有反光特征的材质构成的物体界面会产生明暗、阴影、影像等变化，而产生流动空间、幻觉空间的感受。
□ 材质与虚空间：利用材质的透明或半透明的特征，虚化实空间。
□ 空间错觉与虚空间：利用透视错觉、运动错觉以及空间错觉等方法产生虚空间感受。

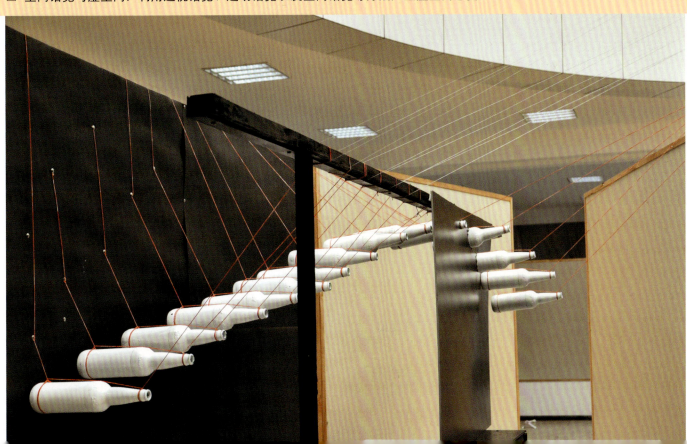

二、空间形态的创作要素
ELEMENT OF CREATION

创作空间形态首先要了解构成空间形态的要素。空间形态的创作要素众多,按不同划分标准可以归纳为以下几种类型:

1. 按空间的本质分

空间形态囊括范围广泛,按空间的本质可分为现实空间形态和非现实空间形态。

□ 现实空间形态:包括自然空间形态和人工空间形态。

自然空间形态:包括生物形态(动物形态、植物形态、微生物形态以及它们所产生的空间形态如蜘蛛网、鸟巢等)和非生物形态(天体、沙石、山丘等形态)。

人工空间形态:包括建筑空间形态、环境景观空间形态、物品空间形态(日用品、工具、乐器等)以及文化空间形态(图形符号、艺术作品等)。

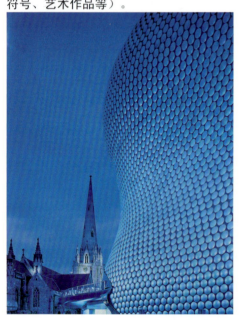

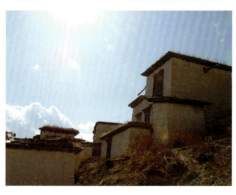

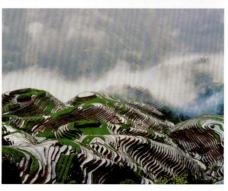

上图1 英国伯明翰塞尔福瑞吉百货大楼建筑形态(Future Systems 设计)
上图2 植物的空间形态
左图1 依山而建的建筑群的空间形态
左图2 自然景观所呈现的空间形态(张力平摄影)

右图　人工创造的空间形态
下图　不同色彩感觉的陶罐呈现出不同的空间形态特征

世间现实存在的一切事物，都可以说是一种空间形态。同时，这种事物又可以作为我们创作空间形态以及创作设计作品的灵感源泉。作为设计专业的学生，要学会善于观察事物、捕捉事物特征，要善于发现美的存在，要善于提炼和推敲现实存在的美的元素和形式，并将这些发现和灵感运用到具体的作品创作和设计项目中。

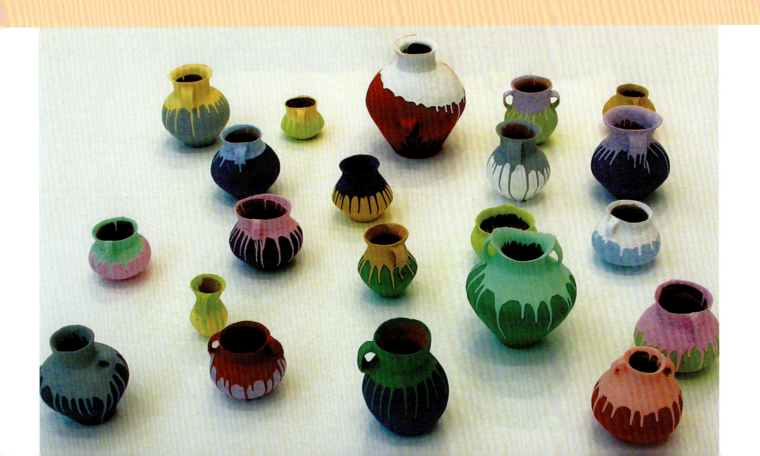

□ 非现实空间形态：包括纯粹形态、几何形态、抽象形态、虚拟形态。

纯粹形态：即通过直观化的造型处理来表达理念性形态的元素。这种表达，与其放置的位置、所处的环境以及形体与形体相互之间的关系有关。例如，当观察位置或距离改变，体有时会成为一个点。

几何形态：包括圆形、方形、角形、弧形、柱形等原生几何形态以及其派生形态。

抽象形态：即非具体的形态，常由点、线、面等元素构成，产生于几何形态和纯粹形态的构成中。

虚拟形态：不同的经历、环境、文化会使人产生不同的虚拟空间想象，如《圣经》中所描绘的伊甸园形态、《易经》中所描绘的创世纪之初世界之混沌形态、《西游记》中所描绘的佛国景象等，都是人们对大脑中所想象的虚拟空间的表达。

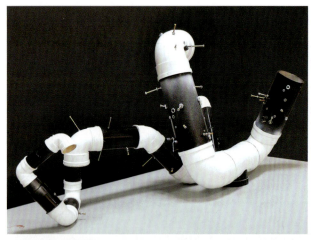
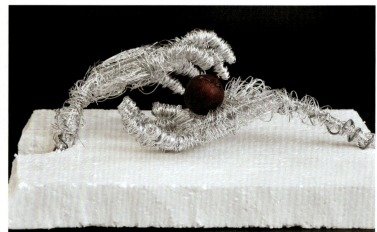
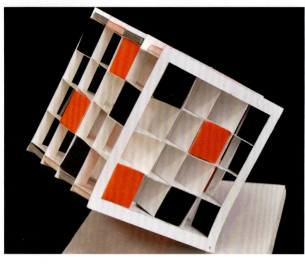

上图1 运用水管材质创造的抽象空间形态
上图2 以材质的对比创造的虚拟空间形态
下图1 以面材插接的方法创造的几何空间形态
下图2 快餐盒构造建筑形态，以及充斥满墙面、台面和地面的海报印刷品，以从二维形态过渡到三维形态的形式，营造了一个艺术家头脑中的快餐式现代社会的虚拟空间形态

右图 纯粹空间形态的营造。这里的枯树枝已经超过了建筑的体量，土壤已变成一块块碎石，作为象征人类的建筑物已经虚化，体现了艺术家倡议环境保护的理念

下图1 虚拟空间形态的营造。作者以在透明玻璃上绘画城市影像的方法，并以透明景框中的漏景增强空间感。景框中可视的快餐盒与城市影像形成呼应和对比，以体现现代社会的快餐文化之创作理念

下图2 虚拟空间形态在建筑空间中的运用

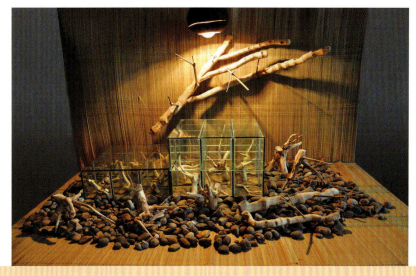

同现实空间形态一样，那些已经以各种方式和形态存在的非现实空间形态，也可以成为我们创作空间形态的灵感源泉。抽象的物象，可以避免具象和材料所带来的局限和束缚。无论是西方美学还是东方美学，都认为几何形体是美的终极和事物的本质。西方人认为正方形是一切形体和形态之最初的形式，任何形式都是从正方形中变化而来。而中国人则认为圆形是各种形态的最初形式也是最美的形式，来源于圆又终极于圆。中国的太极图形便是以圆形呈现。我们可以通过对这些形态的研究，来开阔我们的想象力和培养我们的抽象能力。

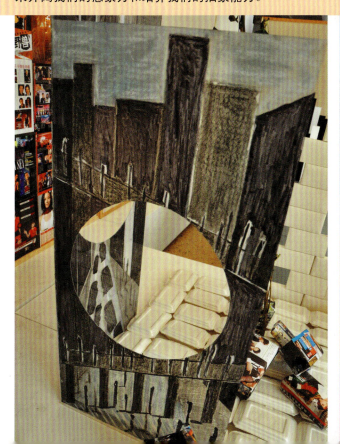

2. 按空间的功能分

形态要素：空间形态的形态要素主要由实体形态和虚拟体态（负形空间）组成，它受体的平面形态、剖面形态、立面形态、三维形态、边缘与棱角的特征以及表面材质肌理特征、色彩与光泽等方面的特征影响。同时，形体的空间组合关系也是影响形态特征的重要因素。归纳而言，形态要素主要包括形状、色彩、肌理、材质、体量、空间等方面。

□ 形状要素：空间形态的形状可以是任何形式，如自然形、人工形、偶然形、抽象形、几何形等。按形状要素的形体特征差异，空间形态可分为四大基本类型：点状体、线状体、面状体、块状体。

点状体：空间形态中的点状体，不是平面几何点的简单三维化，它还具有形状、肌理、材质、明暗等特征。点状体是最基本的空间元素，它可以扩大构成一切空间形态。点活泼多变，具有很强的视觉引导和汇聚作用，以及表达空间位置的作用。点材在空间中呈现常需要借助材料的支撑，所以在形态创造中点状体往往与线状体、面状体、块状体相结合构成空间形态。

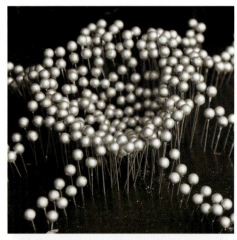 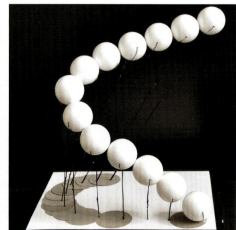

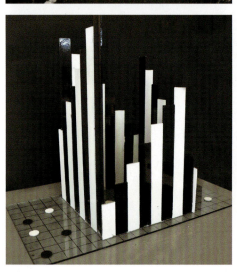 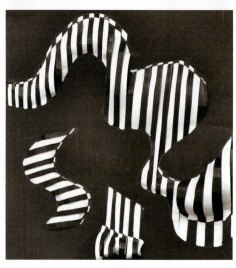

上图1 点状体以密集的形式和高低错落的排列，创造具有空间感的空间形态作品
上图2 点借助线的支撑呈有序的排列，形成了富有动感的空间形态
下图1 具有韵律感的线状体与同是玻璃材质的棋盘融为一体，意寓着"棋"与"乐"的神韵相通
下图2 运用图与底的原理，以2.5维的手法创造空间流动感

右图 以线状体构成的空间形态
下图 线状体在景观设计中的运用

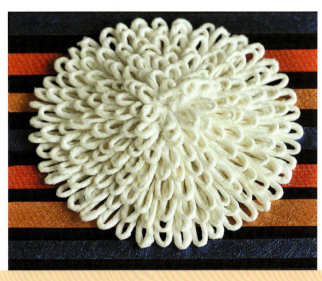

空间形态中的点，可以是现实存在的点状体，也可以是存在于线状体两端的截面，以及三角体、锥体角端的虚点。在空间形态中，点的概念不是绝对的。例如一幢高楼在以人的体量为参照时它是一个块体的概念，而当我们以一个城市区域为参照时，那么高楼就成为一个点。空间形态中的点，其形态、大小、色彩、明暗及肌理感受都具有丰富性。

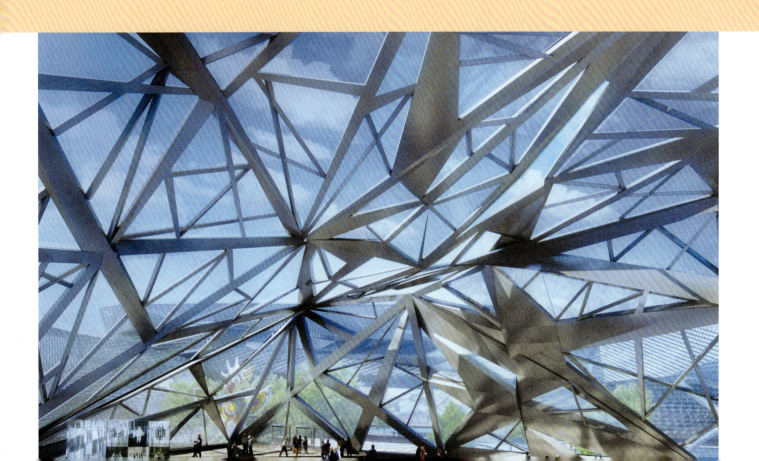

线状体：以长度特征区别于其他形状的体。线状体有直线形、曲线形、不规则线形等。线状体的空间引导性较强，能呈现轻快、运动、张力、弹性等特征，具有较强的视觉表现力和空间表现力。

面状体：指面积远大于厚度的体。空间形态中的面状体，还包括块状体在某个角度上的面以及切割块状体所形成的截面。面状体具有很强的空间延伸感、充实感、整体感和区域感。面的种类有很多，其中三种基本的形式是正方形、三角形和圆形。其他的形式都可以说是由这三种基本形派生出来的。不同形状的面具有不同的情感特征，比如自然形成的不规则形的面要比几何形体的面更具人情味和温暖感。

块状体：块状体是具有长度、宽度、深度三度空间特征的量块实体，具有明显的重量感和体量感。块状体有较强的视觉效果，是空间形态中最为有效的造型元素之一。

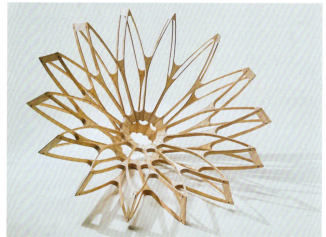
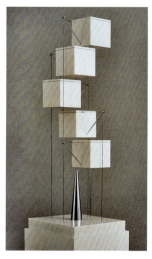
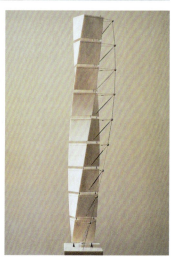

左页左图 尹晓煜作品《爆炸》
左页右上图 丹麦哥本哈根的设计师Louise Campbell的作品"夏天"
左页右下图 圣地亚哥卡拉特拉瓦的设计作品，根据人体躯体的扭曲曲线创意而来
右图 体在装置艺术中的运用
下图 富有韵律感的面状体空间构成形态

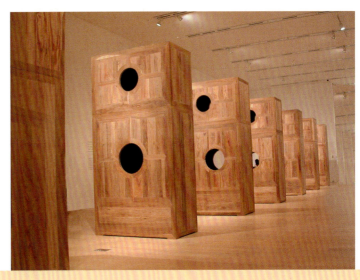

空间形态中的线，有积极的线和消极的线之分。积极的线是指现实存在的线状体和在二维绘制出来的线。消极的线是指形体边缘非现实存在的线或两种材质色块交界处。线的最大特点是长度和轮廓。线的粗、细、曲、直、光滑、粗糙不同，传达给人的心理感受也会不同，即所谓的线的情感。所以在线性的选择时要服从空间形态的创作目的和作者所要表达的整体效果。

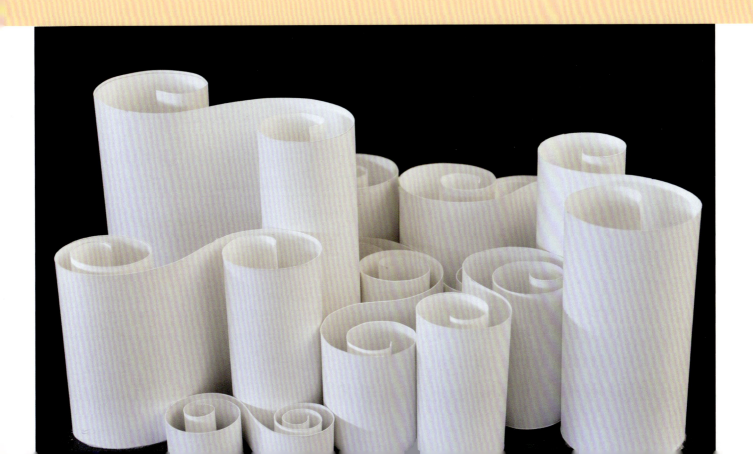

□ 色彩要素：色附于形，又先于形。在空间形态中，色彩的选择与应用是一个极为重要的因素。空间形态中的色彩，不再是二维平面中研究的单纯的色彩，它受材质、肌理、形状以及空间、环境、光线以及加工工艺等各方面因素影响，并与这些因素综合产生一种空间的、三维的甚至四维的色彩感觉。我们在创作空间形态时可以根据作品创作的目的和所要达到的审美要求来选择相应的色彩。

□ 肌理与材质要素：不同的材质有不同的肌理。肌理可以是自然存在也可以是人为存在。不同的肌理可以产生不同的空间性格。材质是呈现形体与空间的载体。材质本身具有的属性和特征会影响空间形态的创造形式和创造方法。在空间形态中，材质具有多样性和丰富性特征。

肌理和材质在空间形态中起着重要作用，主要体现在：
一是体现空间形态的量感。不同的材质和肌理，传达给人的形体的重量感觉是不一样的，比如织物的材质重量感觉远比金属材质的重量感觉要轻得多。
二是增加空间感。多种具有不同材质或肌理的形体组合，可以丰富空间的立体感和空间的进深感。
三是丰富空间形态的表情。不同的材质和肌理会使人产生不同的情感。在空间形态创作中，要善于运用合适的材质和肌理，使其更能体现作品的情感特征。

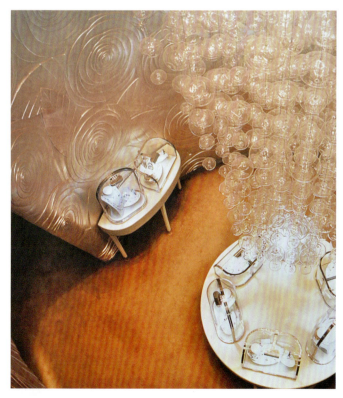

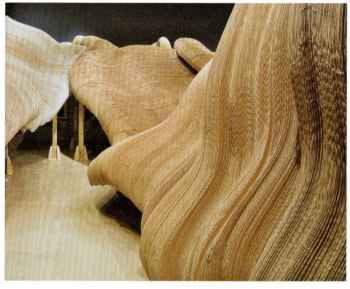

上图 Ball-Nogues工作室设计的自然美术馆里面呈现的自然形态作品
左图 运用多种材质创造的肌理感
右页上图1、2 材质的对比应用
右页下图1 材质的肌理美
右页下图2 材质的综合运用

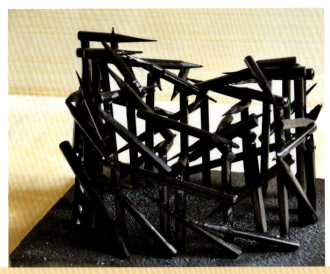
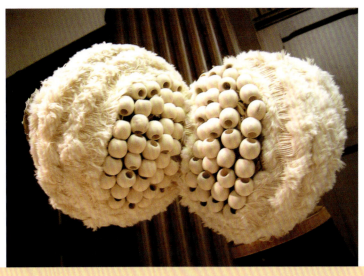

空间形态中的色分物体本身的色和人工创造的色，物体本身的色有自然、古朴之特点，人工创造的色具有现代感和科技感。在人工创造色的时候，要注意色的物理性。

对空间形态中的色的选择，首先要考虑色彩的审美心理效果，即色彩的情感；其次要使色彩和材料、技术等相适宜；再次要考虑色彩在所处环境和光照条件下所呈现出的视觉感受。总之，色彩的选择与运用需要综合考虑色彩效果和影响色彩感觉的多方面因素，使作品最终的色彩效果能满足空间形态的创作目的。

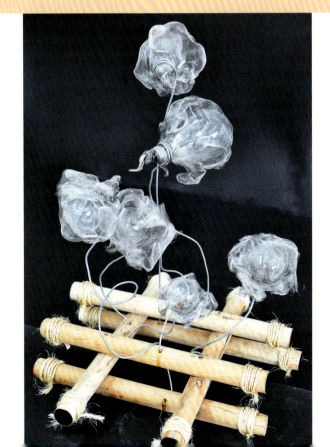

□ 体量要素：空间形态的创造主要是通过形体的轮廓线和体量感来实现的。空间形态的"体量"是指物理的体量和心理感受意义上的体量。

物理的体量：指物体物理意义上的面积、体积和重量的大小。

心理的体量：物体心理感受上的体量除受其物理的体量影响外，还受到其他因素影响，如物体的色彩、材质、光线、所处的位置以及周边环境等因素。

□ 空间要素：这里的空间，指广义上的形态空间概念，是形态传达给人的心理感受意义上的空间。它不仅与实体所围合的空间形状有关，还与其方向、位置、数量、重心、尺度、材料组合方式等因素有关。

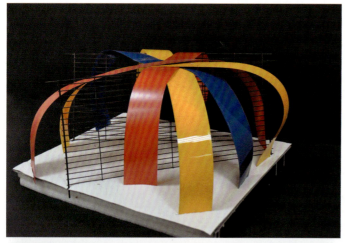

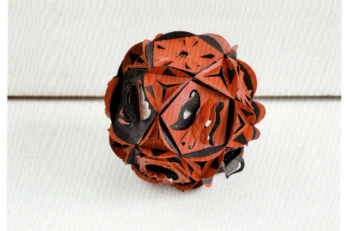

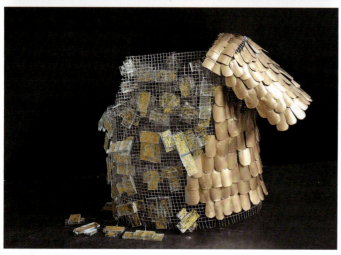

上图1 由线和面状体创造的丰富的空间感受
上图2 利用黑色作为红色卡纸的底，使红色的卡纸在心理感受上增加了重量感
左图 由于色彩和透明度的对比，原本有一定具重量感的玻璃材质在作品中却显得轻盈，造成了空间形态物理重量和心理重量的差异

右图 线状体的重复排列增加了空间的进深感,光线与阴影使线构空间显得更为深远
下图 半透明的材质和高纯度的色彩,减轻了桥梁的体量感觉

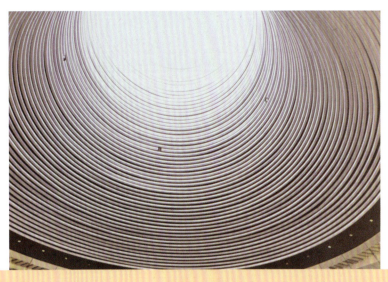

人的活动是创作空间的最初目的。空间有封闭空间、半封闭空间和开敞空间之分。空间的封闭程度不同,给人的私密感会有所不同。比如室内空间是相对封闭的,室外庭院空间为半封闭性,而广场空间则相对成为一个开敞空间。

空间的尺度概念除了长度和宽度以外,还包括空间深度的概念。空间中形体的透视、重复以及材料的对比都会影响空间的物理深度在心理上的感受。创造空间深度的方法在第四章中会作详细讲解。

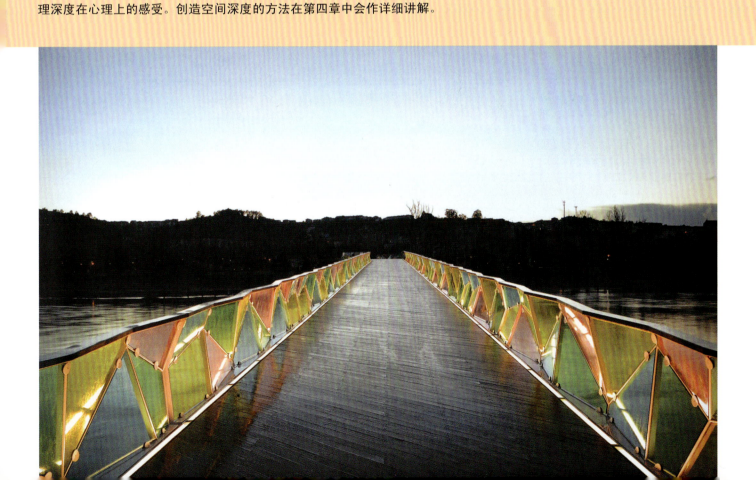

□ 机能要素：机能要素是指蕴含于形态中的组织机构所应有的功能。对于一个设计作品来说，形首要先服从于功能。同样，空间形态构成作品的形态，首先要有满足其稳定存在的结构和构造，其次是要能体现其形象特征以及作者所想要表达的思想理念和目的。

□ 审美要素：美与功能同样重要。作为一个设计作品，美的要素不可或缺。审美的标准是人类在长期的社会活动中所形成和积累的，它具有普遍性特征。在创作空间形态的实践中，也出现了一些审美标准的视觉词汇，如节奏、韵律、比例等。这些视觉词汇成为一种人们普遍认可的美的标准。一个好的空间形态作品，其图感形式、个体形态、个体与个体和个体与整体之间的相互组合关系，以及空间与形体的关系都要符合这些美的标准，以求达到较为完美的造型。

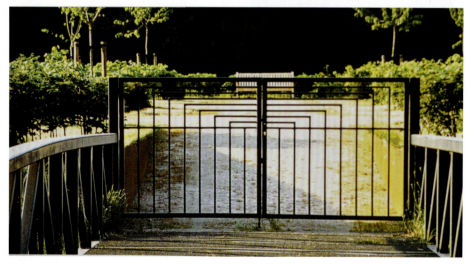

左上图1 以体现空间的节奏韵律感为目的的空间形态作品

左上图2 调和的色彩、和谐的曲线，使空间形态极富韵律感

左图 功能与审美的统一。线状体以一定的间隔作整齐的排列，充分满足了庭院大门的使用功能和审美功能

右图 鱼缸的设计，利用间隔排列和间隔照明的方法使空间富有韵律感，加上物体的投影随着形态的变化而形成的曲度现状变化，创造了一个光影斑斓的海底世界的空间感觉

下图 结构的稳定性与审美要求的统一

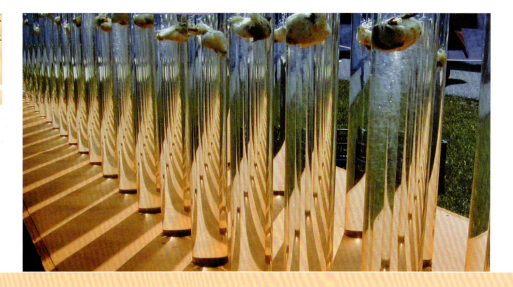

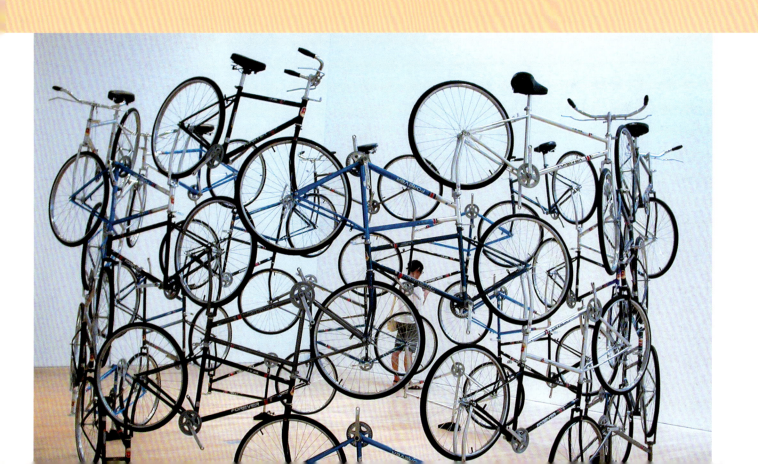

第三章

词汇 /// WORDS ///

空间形态要素的组合

一、形的词汇
SHAPE VOCABULARY

形的词汇主要是指各形态要素的组合。形的词汇包括有单一形元素排列组合而形成的词汇和非单一形元素排列组合而形成的词汇。

1. 单一形的组合

□ 点的排列组合：同样性质的点如果按照相同的距离、相同的内在骨骼排列，会给人秩序井然、规整划一的感受；如果按照具有渐变的路径或距离排列，空间则会产生节奏韵律感。而不同大小、不等距离、不同亮度的点排列成的空间则会形成层次变化丰富的三维或四维的空间感受。

点连续排列可以形成虚线和虚面。点由于其大小、位置以及两点间的距离不同，会产生多样性的变化，从而形成空间感觉。此外，光与影也可以使重复排列的点产生层次丰富的空间感。

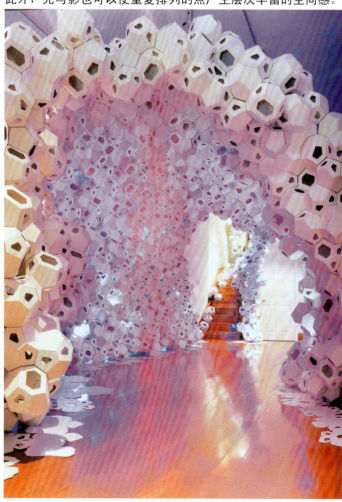
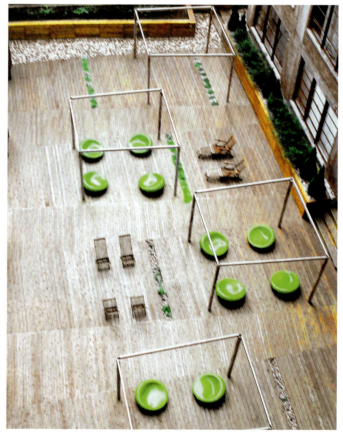

上图 点状的坐椅在平台上群组，形成了相对独立的个体空间感受

左图 Chris Bosse及他的学生仿照分子结构做的折纸，通过点的构成感与不同光线的运用使空间呈现出延伸与变幻的意境

右图 窗的重复。建筑外立面往往采用形的重复手法来处理

下图 Jose Luis Oriol Y Uriguen在20世纪初所做的位于马德里市中心的旅馆接待台的立面设计运用了点呈曲面排列的形式,结合点材的材质特征,创造了一个具有流动感的空间,体现了其现代的形象和品质

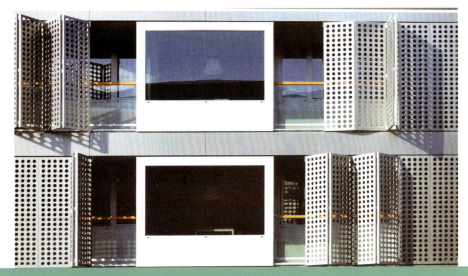

当两个性质的相间或相同的点存在于一个视野中,我们的视线往往会往返于这两个点之间,从而在心理上形成一条无形的线。如果三个性质相同或相似的点存在于一定大小的视野区域中,那我们的视线就会在三个点之间往返,从而在心理上虚构一个三角形。如果无数个这样性质的点存在,那我们就会感受到一个虚面的存在。在创作空间形态时,要注意这种视觉习惯的影响,以便更好地把握空间形态传达给人的最终心理感受。

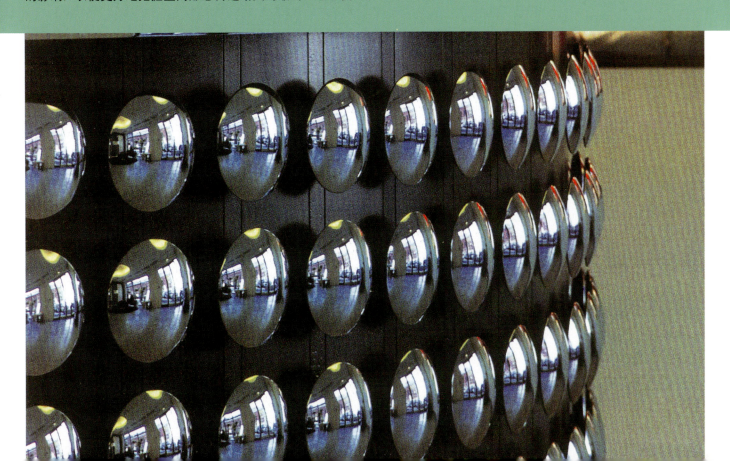

□ 线的排列组合：单一的线经过一定的组合方式排列，可以形成丰富的空间形态感和空间感觉。线的重复排列可以形成虚面。线的并置、堆积组合可以创造出形态丰富的块状体。

利用线的围合也可以构成各种类似体的形态，我们称之为虚体。线具有明显的轮廓，通过线的穿插组合和连接，可以创造形态多样的负形空间。线的间隔排列常常使由线构成的虚面或虚体具有空透性，从而丰富了空间的层次感。

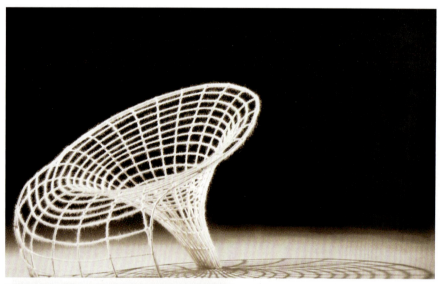
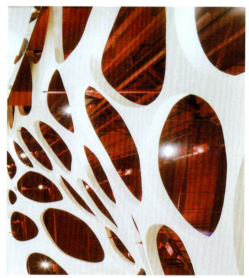
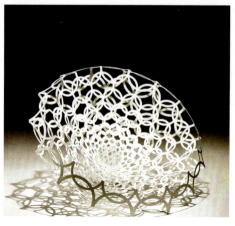
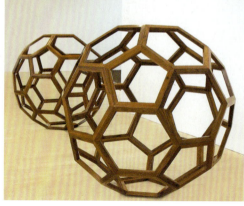

上图1 以线的排列构成的体
上图2 圣地亚哥卡拉特拉瓦的设计作品，画面通过扭曲人体的曲线创意而来
下图1 线与空间
下图2 曲线构成的虚体

上图1 由线构成的草坪广场空间。
上图2 以线体创作的建筑模型（俄罗斯圣彼得堡新马林斯基剧院，Dominique Perrault设计）
下图1 根据人体工程学创造的线构室外坐椅，其形态与建筑融为一体
下图2 在圣西斯托一个外形类似UFO的图书馆，设计师大面积地运用线构的形式创造内部空间

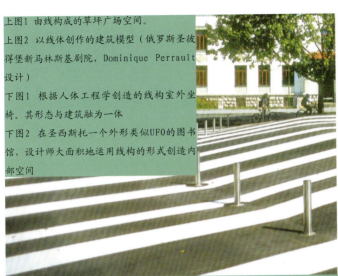
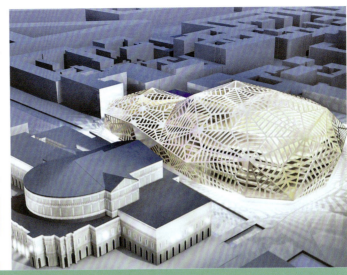

线的组合方式有很多，或连接或不连接，或重复间隔排列或重叠堆置，或交叉或平行。不同的线性特征和不同的组合方式，都影响线构体的形态和情感。在连接线状体时也可视其材质和尺度选择适合的连接，比如胶黏、榫卯结构、穿插、焊接等方法。

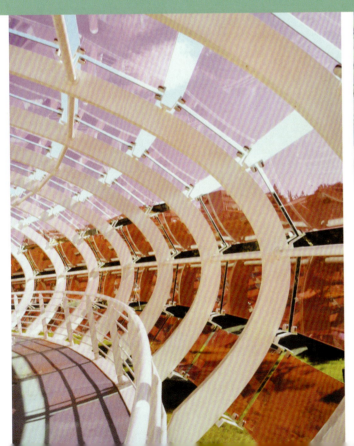
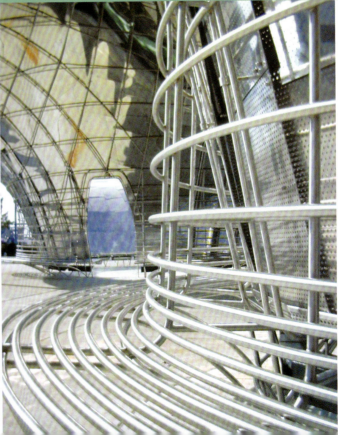

□ 面的排列组合：面在造型学上的特点是表达一种"形"。

空间形态中的面，按其形状特征，可以分为有机形面、几何形面、偶然形面以及不规则形面。面的构成方式有很多，几何形的面可以用数学法则、定律构成，有机形和不规则形的面需要考虑形本身的特点和形与外在力的相互关系才能合理存在。

在空间形态中，面按特性不同可以分为实面和虚面。实面是有线的密集移动、点的扩大、线的宽度增加或体的分割界面所形成的实际存在的面。虚面则是指由点的集合、线的集合、线的交叉围绕或是体的交叉而在人的视觉或心理上形成的虚有的面。无论是实面组合还是虚面组合都可以形成丰富的体或空间的感觉。

□ 体的排列组合：体具有体积感，体的排列组合最能体现空间感。同一性质的体的排列组合，可以根据一定的位置规律进行堆叠积聚，也可以按照一定的路径和秩序在数量、方向和距离上进行重复或者渐变、反射、特异等方式排列。

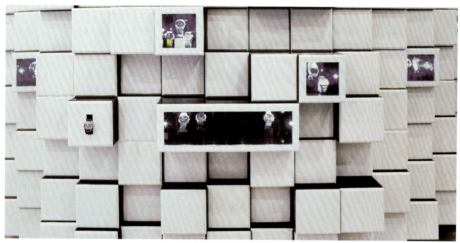

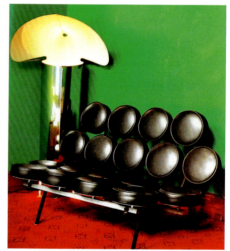

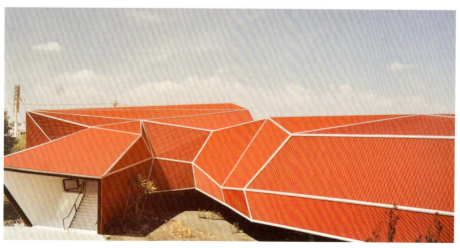

左上图　日本BREIL品牌服饰店的展示墙设计，利用体块的凹凸与排列组合，并以特异的方式展示产品，使展示空间有统一整洁感而又不失变化

右上图　Boulevard Haussmann以点的形态设计创作坐椅

左图　Rojkind Aquitectos设计的雀巢巧克力博物馆外形

右图1 由面构成的虚体以堆叠积聚的方式创造丰富的空间形态
右图2 利用面的层叠构成的空间形态。
下图 英国 圣·奥斯特尔、康沃尔作品,利用面材创作建筑景观空间

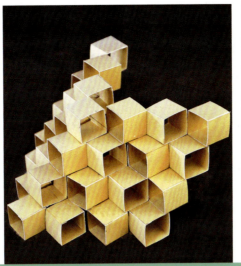
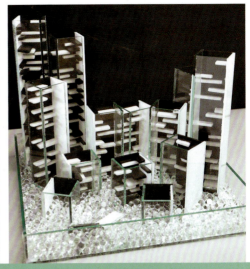

由于单个形体的形态统一而缺少变化,所以进行排列组合时要注意强调形体空间的节奏感、方向感、韵律感、规整感或多变感。这些感觉可以通过形体的排列方法、排列规律、排列路径以及排列的距离位置和排列数量来实现。此外,我们还可以考虑结合光与环境来丰富空间形态的感觉。

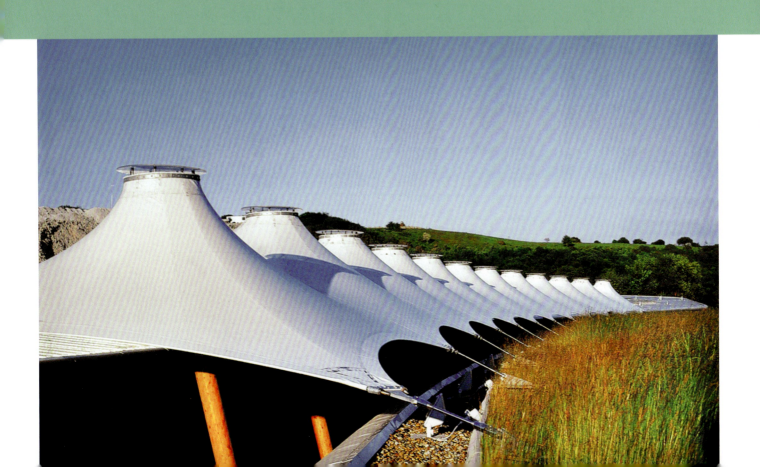

2. 非单一形的组合

非单一形的组合是指多个不同形状或同一形状不同色彩、不同大小、不同材质、不同肌理的形体的组合。非单一形组合类型主要有以下几种：

☐ 点与点的排列组合：是指具有不同形状特征的点或者具有相同形状不同色彩、不同肌理的点的排列组合。

☐ 点与线的排列组合：点往往借助线的支撑来创作和丰富空间形态。同样，在线的组合中加入点的元素也会使空间变得更为生动活泼。

☐ 点与面的排列组合：这里的面包括实面和虚面。点可以作为一个独立的元素与面组合形成空间形态，同时，点又可以作为构成虚面的一个元素存在。

☐ 点与体的组合：点与体的概念是相对而言的，同一个形体元素在空间形态中是属于点还是属于体，要看它相对于作品整体的大小。点与体的组合，可以使空间更富层次感。

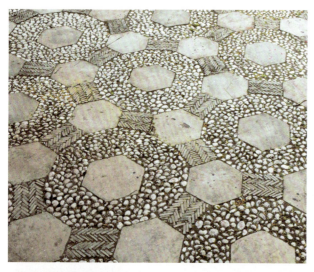

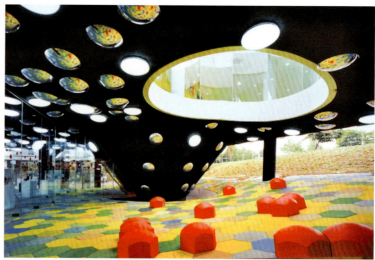

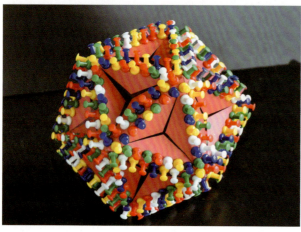

上图1 点与面的组合在铺地艺术中的运用
上图2 韩国坡州Heyri艺术村草莓妹妹主题公园，采用不同形态的点创作的空间
下图1 具有不同色彩的点的组合
下图2 Ron Arad设计的位于Modena一个汽车展厅的幕墙设计，运用点的重复排列和色彩变化来营造空间的层次感

右图 点的排列组合。切割成不同形状的面砖，以自由的形式密集排列，使庭院空间既显整洁又不失自然性

下图1 点的排列组合。Nendo设计的室内装饰空间运用不同形状的相框来创造的艺术空间

下图2 走道的顶面呈圆点状的灯箱式照明和墙体立面上圆孔形的开窗，使空间产生了光与影的空间错觉感

相对于单一形的排列组合，由非单一形的排列组合而形成的空间形态要更具丰富性、生动性和更具个性化。但是在一个空间形态作品中，倘若元素过多，则容易造成空间的混乱感。在进行非单一形的排列组合训练时，一方面要注意在一个作品中，特征悬殊的元素不可过多，一般以不超过两种为宜。并且这两种特征悬殊的元素应在作品中有主与次之分。另外，学生在创作空间形态的时候还要注意所选择的元素要和谐入调，并且要从三维空间的角度综合多种元素来考虑其合理构成的方式和对审美的处理等问题。

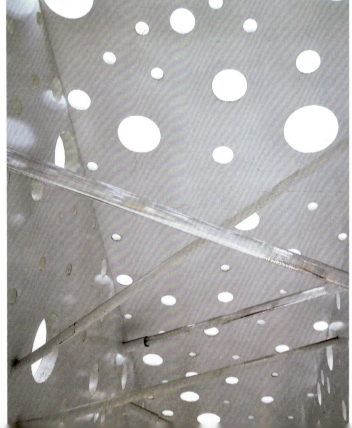

□ 线与线的排列组合：是指具有不同形态特征的线或者具有不同色彩和材质的线按照一定的规律进行排列组合。

□ 线与面的排列组合：线可以作为一个独立的元素与面组合构成空间形态，线也可以作为形成虚面的元素存在。

□ 线与体的排列组合：这里的体可以是方形体、圆形体、锥形体，同样也可以是体积远大于线的线状体。

□ 体与体的排列组合：是指具有不同形状特征的体或者具有不同色彩和材质的体的组合。

□ 点、线、面、体的排列组合：即综合构成，它更强调通过点、线、面、块的衬托、对比、联合、分离、接触、叠加、透视、覆盖、倍增、减损、放射、聚敛、渐变、突变、过渡、转换等组合形式，来寻求不同空间感觉的空间形态构成。

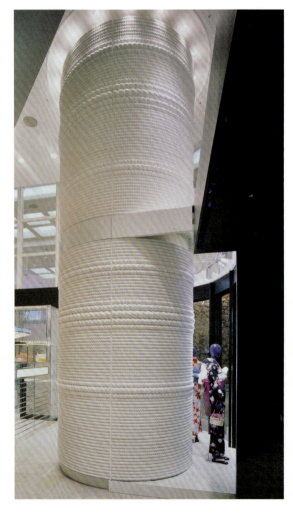
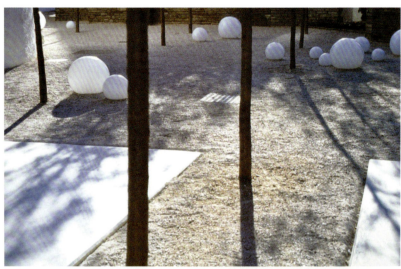

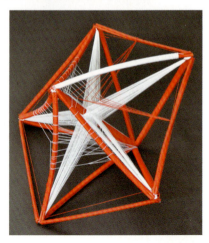

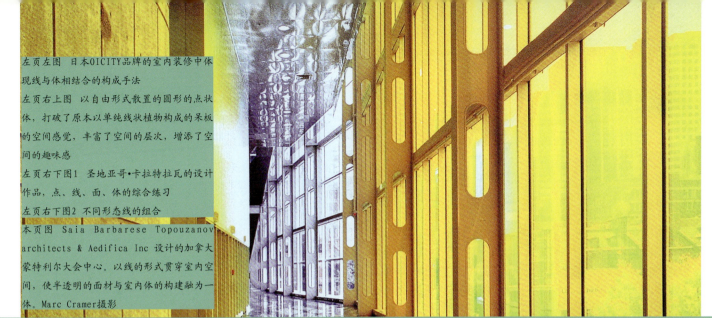

左页左图 日本OICITY品牌的室内装修中体现线与体相结合的构成手法

左页右上图 以自由形式散置的圆形的点状体,打破了原本以单纯线状植物构成的呆板的空间感觉,丰富了空间的层次,增添了空间的趣味感

左页右下图1 圣地亚哥·卡拉特拉瓦的设计作品,点、线、面、体的综合练习

左页右下图2 不同形态线的组合

本页图 Saia Barbarese Topouzanov architects & Aedifica Inc 设计的加拿大蒙特利尔大会中心。以线的形式贯穿室内空间,使半透明的面材与室内体的构建融为一体。Marc Cramer摄影

非单一形的组合构成,其形态和内涵都极为丰富。在创作过程中,学生要学会从创作意图和审美需求出发,有选择地运用最能体现作品所要表达的情感的构成元素和构成方式。空间形态的创作目的主要可分为四大类:

(1)强调功能的构成。
(2)强调材料的构成。
(3)强调形式的构成。
(4)强调意象的构成。

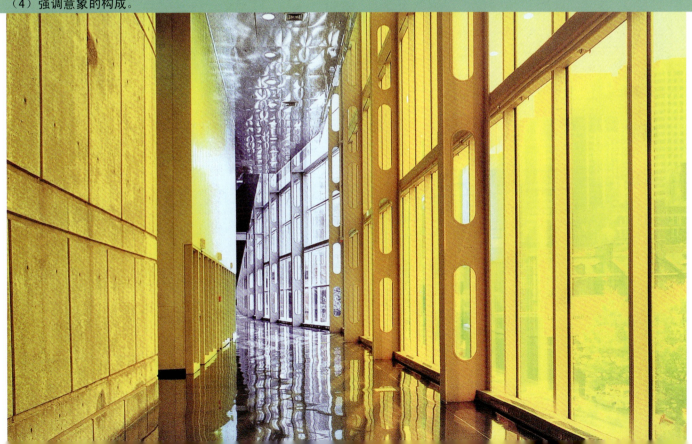

二、色的词汇
COLOR VOCABULARY

1. 色与材质
不同的材质具有不同的色彩。在空间形态中可以利用材质原来的色彩（即自然的本色），也可以将人工色彩覆盖于材质表面。选择自然色还是人工色，完全取决于空间形态的创作目的等。

2. 色与肌理
空间形态中的色彩，还与物体表面的肌理有关。色是因光的吸收和反射而产生的视觉感受，物体表面肌理的形状、凹凸等，对光的吸收率和反射率都会产生影响，因此而产生的色彩感觉也会有所差异。

所以，在空间形态创造的构思中应有意识地把握这种空间色彩的变化，有时需要利用这种差异变化来创造空间色彩的丰富性，有时需要通过有效手段来避免这种差异性的存在，使空间色彩单纯而统一。

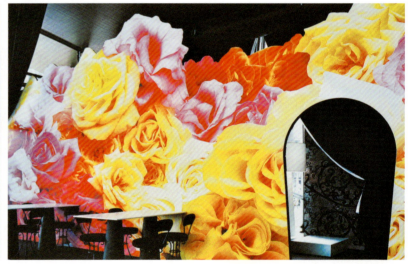
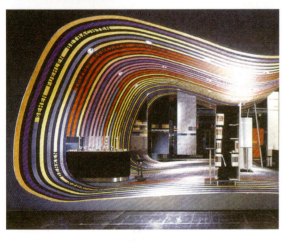

左上图 位于格拉茨市中心Gunther Domening设计的Augarten酒店以暖色为主调色彩体现了活泼的空间性格

上图 塞纳河边的一个餐厅内幕墙的设计，运用色彩灿烂的花卉图形创造空间错觉，使用餐者在用餐的过程中有赏花一般的心情

左下图 Armstrong的一个地板产品展示厅，色彩依附材质的弧形呈并列式排列，即限定了空间，又增强了空间的进深感。同时由于色相的变化使原本形态单一的展示空间有了视觉上和心理上的空间节奏感

右图 餐厅入口处外墙的设计，运用柔美的肌理感觉和清新的色彩来营造餐厅环境的舒适感和亲切感

下图1 门店内统一而浓烈的色彩空间体现了Gallery的品牌形象

下图2 高明度的人工色彩覆盖于软胎上，空间中的轮胎成为欢乐的色块

色必须依附于形体存在。任何形体都具有材质和肌理的特征。所以空间形态中的色都是材质和肌理以及形体所处环境的综合感受结果。无论是空间形态的创作还是在实际设计的项目中，都需要具有预测色在各种影响元素下产生的色彩感觉结果的能力，并运用一定的手段和方法控制和把握色彩最终呈现的形象。

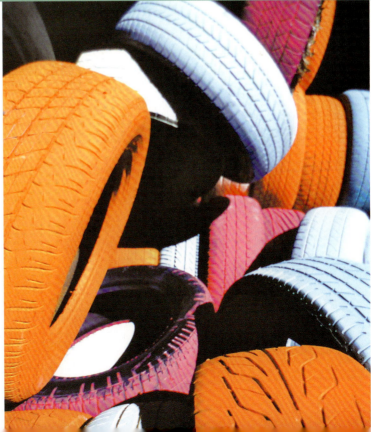

3. 色与空间

空间中的色彩往往可以用来营造气氛、渲染氛围。色彩赋予空间显著的情感性格特征（色彩与色彩情感内容在《构成进行时——色彩》中作讲解，本书不再详述）。此外，色彩还能使空间产生一些空间错觉现象，如空间的进退错觉、空间的虚实错觉、空间形态的体量大小错觉以及空间形态的量感错觉等。

□ 空间的进退感

暖色系色彩有前进感，冷色系色彩有后退感。

高明度的色彩有前进感，低明度的色彩有后退感。

高纯度的色彩有前进感，低纯度的色彩有后退感。

对比强烈的色彩空间进深感要比对比弱的色彩的空间进深感强。

在空间处理中，常利用色彩的空间错觉原理来增加物体的后退感或前进感。

□ 空间的虚实感

在一个空间中的两种（或两种以上）的色彩，其色相、纯度或者明度的差异和对比，能使空间产生虚与实的感觉。

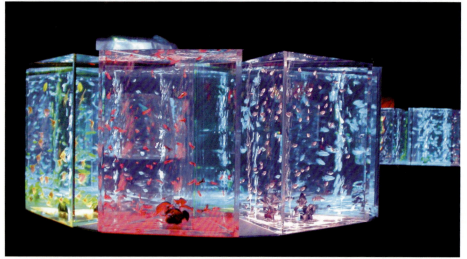

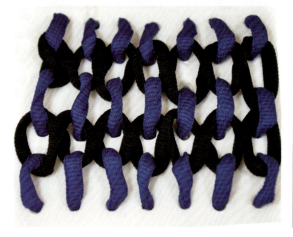
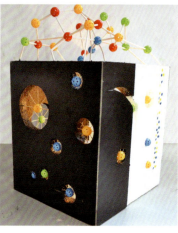

上图1 色光使鱼缸装置突显，营造了一个令人充满想象的空间氛围

上图2 色彩的对比强调了室内的空间感

左图1 高纯度蓝色在黑色的衬托下有了前进感，这种色彩的错觉增强了空间的进深感

左图2 高彩的点在黑色的底上具有强烈的视觉汇聚作用，产生色彩力场，创造了虚实空间的错觉

右图 彩色半透明的墙体在光照下虚化，并且光将色彩投入室内，使室内空间如梦幻般绚烂

下图1 强烈的色彩对比和穿插，使围合空间有了主题感

下图2 色彩创造了丰富的空间感觉

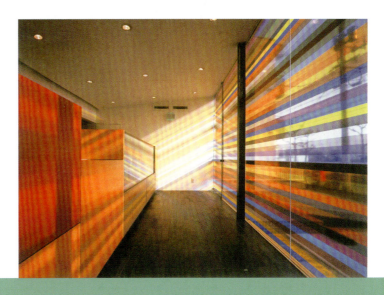

色彩是创造空间形态不可忽视的因素，"色先于形"。由于色彩富有强烈的表现力，它在很大程度上影响了空间形态的视觉感觉和心理感受结果。色彩在空间形态中的作用主要有：
（1）色彩可以使形体更为明确。（2）色彩可以限定空间区域。（3）色彩可以强化空间进深感，丰富空间层次。（4）色彩能体现空间性格和情感。（5）色彩能丰富空间变化或增强空间统一性整体感。

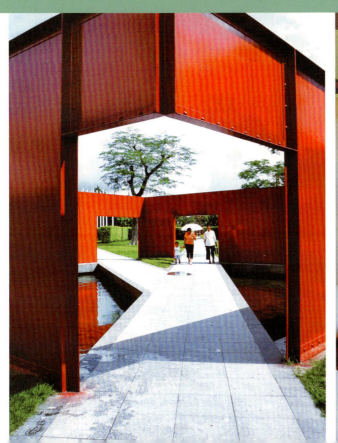
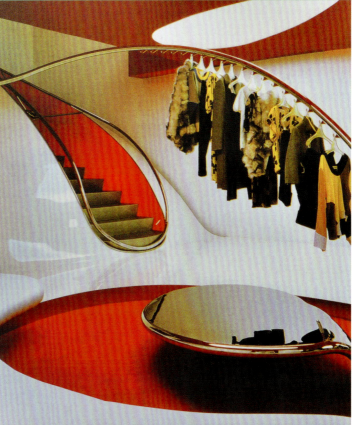

□ 空间的体量感：明度高的物体有形体膨胀感，明度低的物体有形体缩小感。其中白色的膨胀感最大，黑色的膨胀感最小。暖色的物体膨胀感要比冷色的物体膨胀感强。在空间处理中，常根据空间的大小来选择色彩，以使物体体量与空间体量之比达到心理上的舒适。

□ 空间的重量感：色彩的不同会使物体和空间传达给人的重量感有所不同，即心理的重量感。高纯度、高明度的色彩传达给人的重量感相对低纯度、低明度的色彩要轻一些。

左下图 位于日本横滨的Asahi Glass办公大楼的建筑立面，以面的形式来处理立面轻化了建筑的重量感
右下图1 黄色柱体体积膨胀感比蓝色柱体的体积膨胀感强，使密集的空间形态形成了视觉上的节奏感
右下图2 暖色面砖与冷色面砖强烈对比，使暖色的面砖更加突显，增强了空间形体的层次感
右页图 意大利建于上世纪50年代的老式酒店，经过重新粉刷过后的白色的墙体在木本色的门的对比下有了前进感，使门廊空间进深感显得更深远，加强了建筑的庄严感

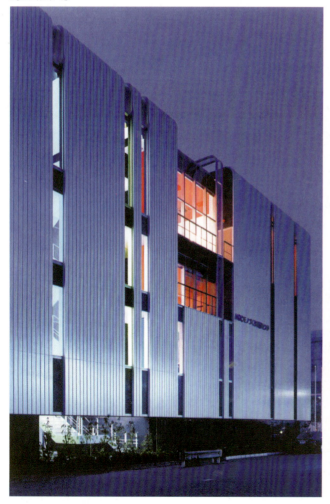

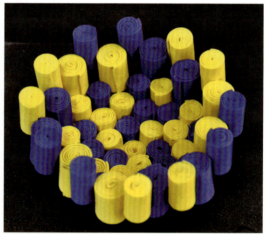

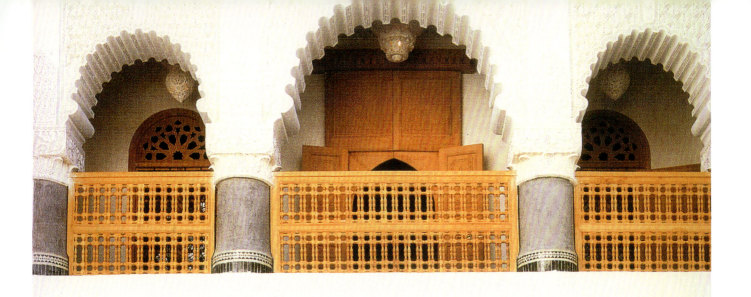

空间的虚实感：色彩的透明度不同以及色相的冷暖差异都会影响空间的虚实感受。空间的虚实感还与物体色和环境色的对比有关。

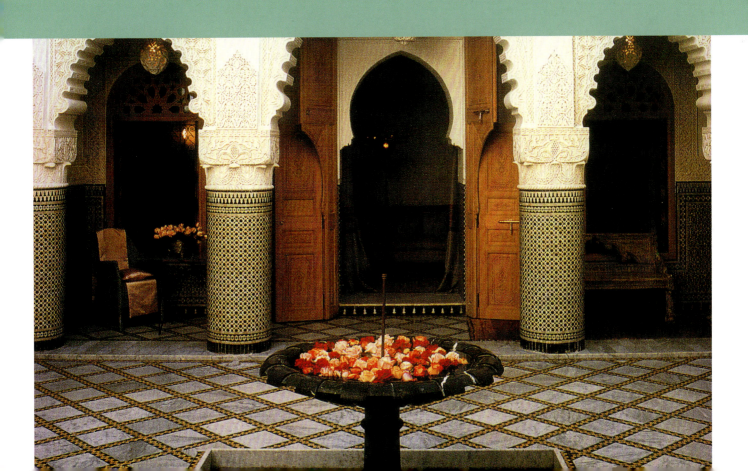

4. 色的组合

色的组合是指两种以上的颜色在环境中以各自的位置、色调、面积进行组合安排，使它们之间保持协调。在运用综合材料创作的空间形态中，往往是多种色彩并置。当这些色彩组合让人感到舒服时，我们称之为协调，反之则为不协调。色彩组合的协调是通过变化中有统一而获得的。色的协调使组合的色彩既具有自身的色彩性质，又在色彩的色相、明度、纯度以及位置、面积等方面有共性存在，使环境中的色彩统一协调，融为一体。在色彩的组合中，应把握好主调色、辅之以搭配色和辅助色，一般以不超过三个基本色相为佳。

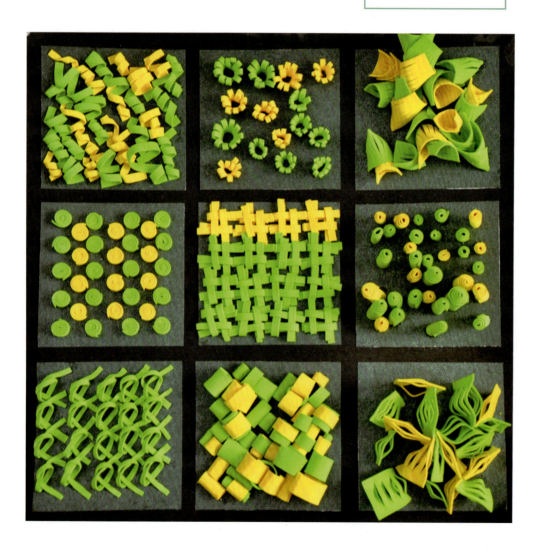

左页图 以绿色为主色调、黄色为辅助色的2.5维形态的创作

右图 Multiplex Cinecity-Limena建筑采用了丰富而又统一的色彩

下图1 广场铺地及坐椅的色彩搭配与运用

下图2 马德里巴拉哈斯机场室内顶面以大面积的黄色搭配少量线形的蓝色,使空间富有个性和律动感

在进行色的组合时要注意处理好以下三个问题:

一是环境中色彩要有共性。共性可以从色彩的色相、纯度、明度等方面来考虑。有共性才能达到统一协调。

二是色彩性质要有对比。色彩性质的对比和差异可以使色彩组合增强丰富感和活力感,避免色彩空间的平淡、单调之感。

三是色彩的运用要有主次之分。色的组合有主次之分,才能使空间形态中的色彩感觉既有变化又不失统一协调。

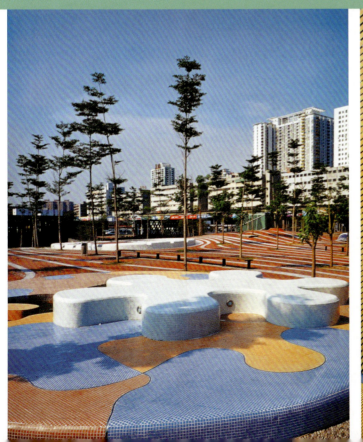

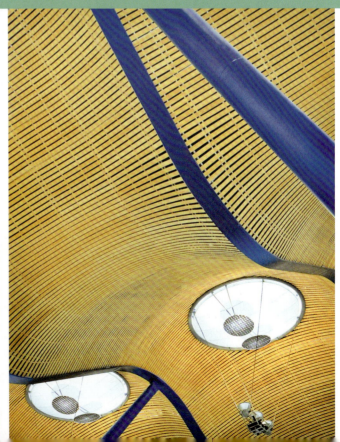

三、材质的词汇
MATERIAL VOCABULARY

1. 空间形态与材质

材质指材料和质地。不同的材料有不同的质地。对空间材质词汇的研究，主要是指对材料的研究。

空间形态的构成是依赖于物质而存在的，它必须由材料来组合体现。材料要素在很大程度上决定了空间形态的形状、色彩、肌理等因素。因此研究空间形态必须研究材料要素，了解材料的特性和构成方法。在现实空间中，材质分为两大类：一是自然界中存在的材质；二是在自然界中存在，但经过人工加工和提炼的材质。

下图 利用相同的材质，经过不同的组合方式，创造出一组形态各异的人物造型

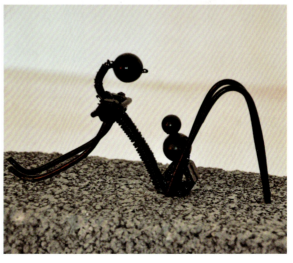

右图 凌乱的石块经过整合与组织形成了一个富有肌理美感的立面

下图1 英国艺术家安迪·格德奥斯创作的《我与自然的对话》作品。作者采用了自然的材质，并对该材质做一定的再创造

下图2 Agence Patrick Jouin设计的主题餐厅抽象出大自然中雾气腾升的特征，以树影斑斓的地面来营造自然丛林的环境氛围，将玻璃材质错落悬挂于四周，用具象的手法来体现气雾的变幻莫测，充分营造了餐厅的主题氛围

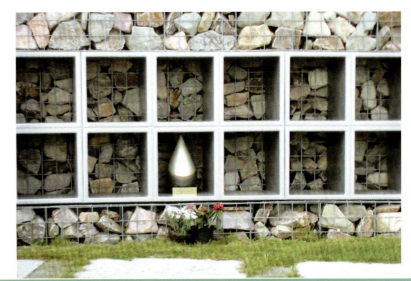

从某种意义上，我们可以说人类的文明史就是一个学习、利用、进步和创新材质的过程。在本章节中，学生通过对材料的学习、认识、熟悉和运用，来进一步探索和研究空间形态，了解材料与物质的相关信息。并在学习过程中利用材料解决空间形态的造型等问题，将科学技术与艺术有机结合在一起，训练表达空间形态的能力。

对于空间形态的创造，一方面可以先完成造型计划，再选择符合创意目的的材质。另一方面，也可以先从材料入手，选择感兴趣的材质，创造出符合其性质和特征的空间形态。在对材质的学习过程中，不仅要了解材料的相关知识，还要在实践中掌握使用材质的技法。

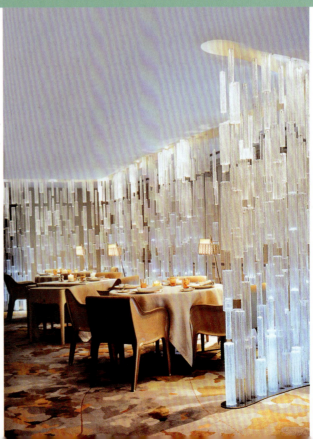

2. 材质训练的目的

材质训练的目的主要有：
- □ 感觉各种材料的特征和它们所能引起的心理反应差异；
- □ 掌握材料的加工技术，并使材料的选择应用和加工方法与技术能满足空间形态在视觉上和心理上的审美要求。

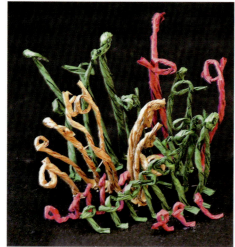

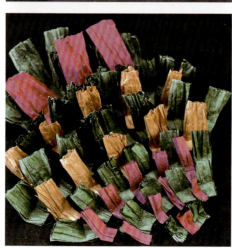

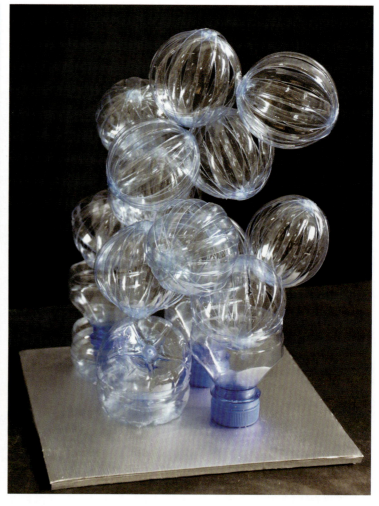

左页左图1、2 纸经过加工可以具有丰富的多样的空间形态。该作品通过对纸材的加工组合，并结合色彩的要素，创造了丰富的空间形态

左页右图 利用矿泉水罐创造的空间形态

右图 Ronan & Ennan Bouroullec运用瓷砖创造的克瓦德拉特陈列室空间（瑞典，斯德哥尔摩）

下图1 英国伯明翰塞尔福瑞吉百货大楼建筑利用特殊材质创造建筑外立面形象（Future Systems 设计）

下图2 Hubert Le Gall运用具有不同特征的材质创造的室内空间

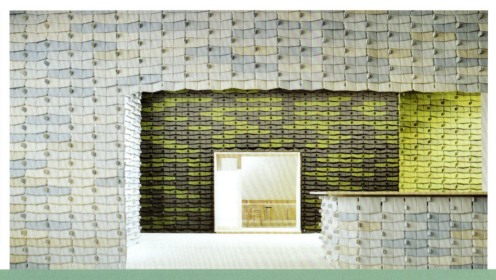

材料按其形状可分类为点状、线状、块状。按其内部特征的不同，又可分为：石材、木材、竹材、藤材、天然纤维、塑料、橡胶、合成纤维、非金属复合材料、金属复合材料、金属、无机非金属材料、玻璃、陶瓷、水泥等等。

空间形态需要依赖于材质而得以体现。可以说，空间形态的创作过程就是材质的组合过程。材质的组合方法有很多种，根据材料的不同性质特征，可以选择采用不同的组合连接方式，如层叠、垒积、镶接、铆接、插接、焊接、榫接、连接件结合、胶粘等。

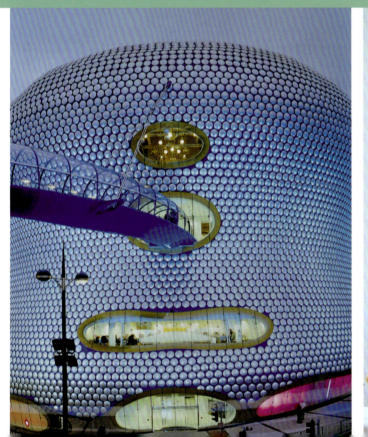

3. 材质训练的途径

对于材质词汇的训练，可以通过以下途径进行：
□ 同材同形材质的组合与创造：即运用具有相同材质和相同形态的多个形体进行空间形态的组合与创造。
□ 同材异形材质的组合与创造：即通过相同材质不同形态的材料的组合运用来创造空间形态。这类材质的选择可以从现实中寻找，也可以通过物理的方法多样化材质的形态。
□ 多种材质的组合与创造：多种材质的组合易创造空间的丰富性。在组合与创造中要注意避免材料过杂，并且要注意材料构造与连接的稳定性。

下图、右页图 同材异形材质的组合与创造

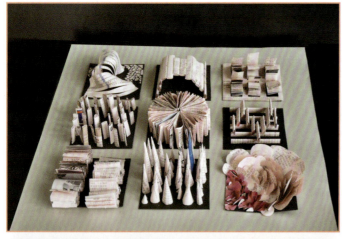

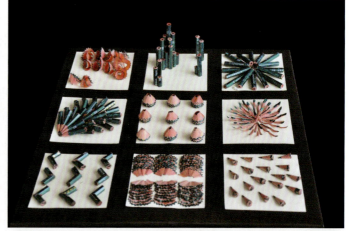

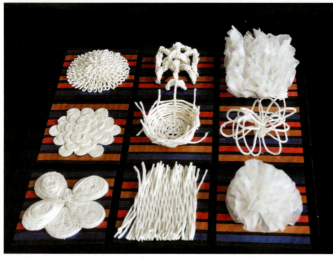

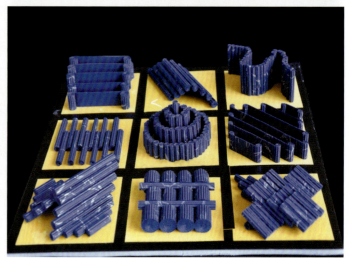

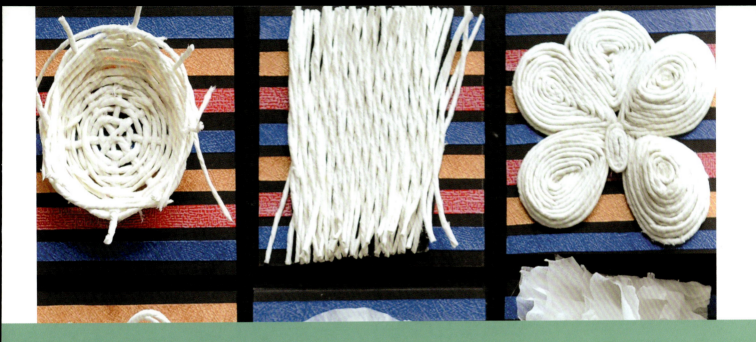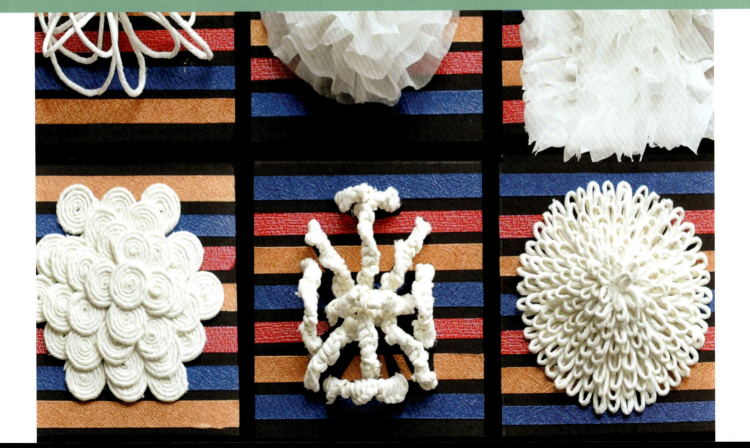

四、空间的词汇
SPACE VOCABULARY

空间依据其限定的强度，可分为内空间、外空间和过渡空间。有天覆限定的称为内空间，在其外围存在的称为外空间。内空间和外空间的连接部分称为过渡空间。内空间的形态往往由围合面的形态和数量决定，外空间和过渡空间的形态往往由形体外部形状以及周边环境决定。在内围式的空间中，该空间表现为主体，在开放式的外空间中，则形体表现为主体。

人类的活动往往需要贯穿于多个具有相对独立性和不同功能的空间中。这种具有不同功能分区的空间常常以两种方式来体现：
一是在一个单纯空间中的内部作分割，使空间的内部被分割为多个具有不同使用功能的子空间；二是将多个单一空间作复合式组织，并以廊道、门厅等方式相互过渡连接；三是以内部分割和复合式组合相结合的方法来创造空间。

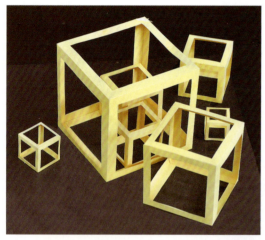
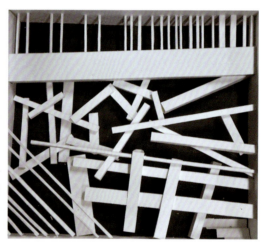
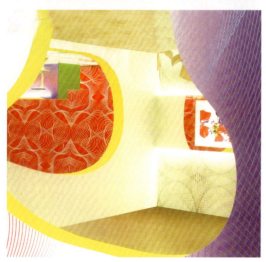

上图1 以内部分割和外部复合式组合结合的方法来创造空间

上图2 通过不同位置和方向的线体划分空间，创造丰富的空间形态

左图 以色元素来限定和明确空间

右图 美国麦考密克校园中心的庭院空间。内空间与外空间的概念具有不确定性。庭院相对于室内空间来说，它属于外部空间。但相对于整个建筑群来说，它属于内部空间。

下图1 以天覆式限定的半敞开空间
下图2 对于外部空间，物体的形状特征是影响空间形态的主要元素（美国丹佛艺术博物馆）

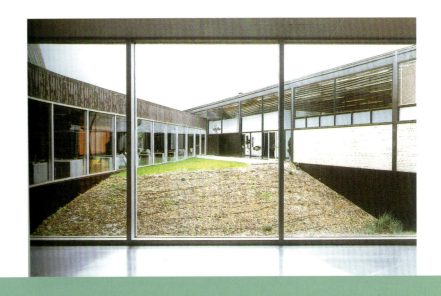

空间根据它的围合性，又可以分封闭空间、半封闭空间以及开敞空间。这种划分标准是相对而言的。以一个居住小区为例，各住户的室内空间为封闭空间，住户的阳台，门厅部分为半封闭空间，走道、户外空间则为开敞空间。而对于一个家居室内空间来说，其卧室是封闭空间，厨房餐厅可以看做是半封闭空间，客厅则相对称为开敞空间。

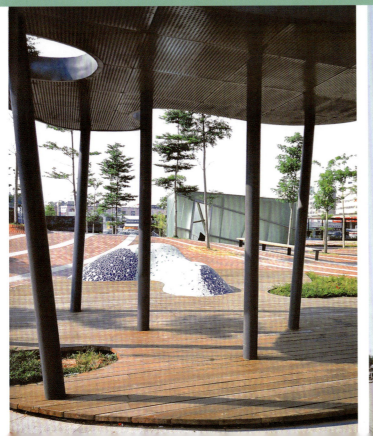
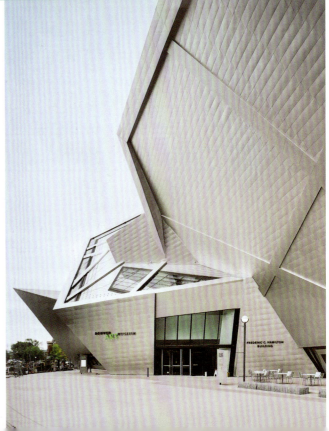

1. 空间的分割

☐ 空间分割的目的与作用

空间构成结构的需要：空间形态的存在需要符合一定的力学结构要求。不同的材料其受力强度是不一样的，有些材质在使用中需要有所依附或支撑，尤其是体积较大的形体，例如建筑顶面需要梁、柱、墙体等构筑物来做支撑。这些作为支撑功能的构件在内部空间的存在，对空间形成了一定的分割作用。

对使用功能分区的作用：空间具有实用性的特点，在一个空间中，往往需要满足多种功能。为了更好地满足空间的功能性，需要对空间做一定的分割以方便地使用空间。

丰富空间层次感：单一的空间会产生单调呆板的感觉，对空间进行一定的分割，可以丰富空间的变化，增加空间的层次感。

增强空间进深感：根据视觉的错觉原理，分割会增加空间的进深感。对空间进行分割，往往是设计者用来加强空间进深感的一种常用手段。

上图1 利用天覆体和地面材质来划分具有不同使用功能的空间
上图2 运用面与体对不同的空间进行分割
下图1 运用光元素对空间进行分割
下图2 利用不同特征或不同色彩的铺装材质也可以对空间进行视觉上和心理感觉上的分割

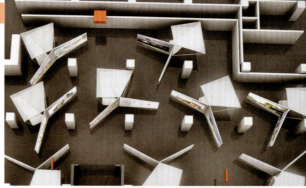
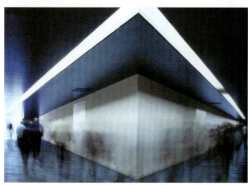
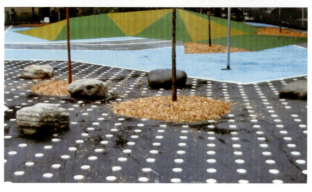

右图 利用天覆体和色彩进行空间划分

下图1 空间形态的形式首要满足力学结构的要求。在建筑形态的设计中，可以利用现代技术和特殊材料进行多样化的创作。本图为美国丹佛艺术博物馆

下图2 对空间进行一定的分割，可以丰富空间的层次感。此外，光影等元素也可以加强空间的层次感

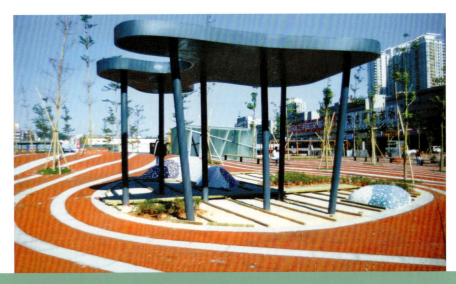

空间的分割分纵向分割和横向分割。空间的纵向分割是指在空间中以隔板、线条、色彩的形式或者以在空间中加层、吊顶的形式来分割空间。空间的纵向分割往往会造成空间高度的错觉感。以隔板、线条的形式以及不封闭的夹层来纵向分割空间，可以增加原本的空间高度感觉。倘若使用封闭的吊顶分割空间，则可以使人感觉到较低的空间高度。横向分割是指利用材料、色彩或者光线来横向分割空间。

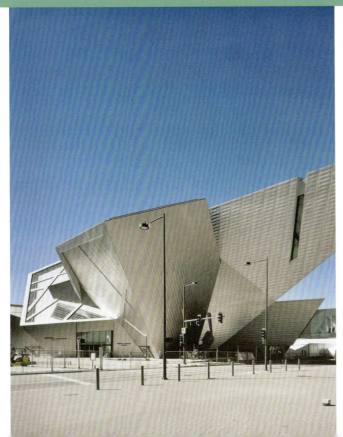

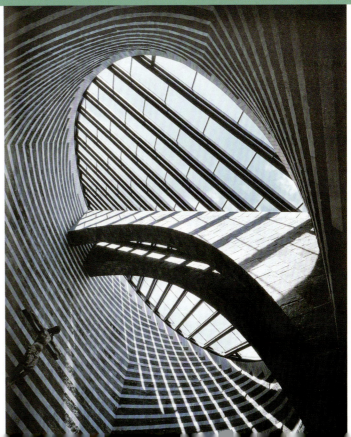

□ 分割的方法与手段
空间内部分割的主要方法与手段：利用框架结构、线网结构、透明结构、屏风隔断、家具、地台、吊顶、光带、色彩与肌理、软饰品以及绿化等来进行空间分割。
室外空间分割的主要方法与手段：利用人工建筑结构、自然景观、山石、植被、水域、雕塑、物品、铺地等进行空间分割。

□ 分割的形式
围隔法：即借助物体对空间进行围隔。围隔法主要有三种形式：围而不隔，隔而不围，围隔相间。
连续法：通过运用色、光、肌理等元素以装饰性的手法进行空间的分割和过渡，并实现空间的导向功能。
渗透法：即采用"对景"、"借景"、"泄景"、"引景"、"框景"等手法，丰富视觉空间和心理空间的感受。

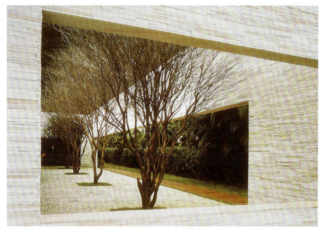
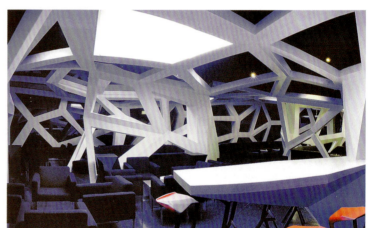
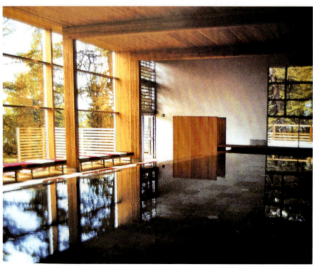
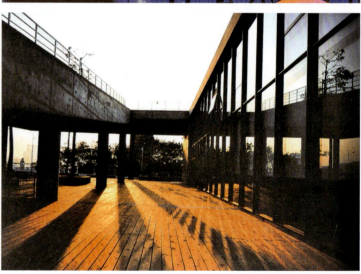

左页上图1 在庭院空间的塑造中常常运用框景的手法

左页上图2 西班牙5维空间（5 sentidos）休闲吧运用构架进行空间的分割，使空间形态极具个性

左页下图1 意大利建筑设计师Matteo Thun在慕尼黑与米兰之间的山地上设计的一座酒店，室内空间与室外空间通过围而不隔的手法来组织空间

左页下图2 以建筑和廊架以及围隔相间的方式分割空间

本页图 运用光的元素对建筑立面进行分割

对景、借景与框景是中国古典园林中为创造丰富空间景观和开阔园林视觉空间常用的手法。它主要通过门洞、窗户以及亭、廊等形式来实现。用于对景、借景的对象灵活多变，《园冶》中有记载："……如远借、邻借、仰借、俯借、应时而借。"无论是园内景观还是园外景观，在造园者手中都能为园林景观空间服务。中国古典园林中这种处理空间的手法被现代众多的造型艺术所推崇、学习和运用。

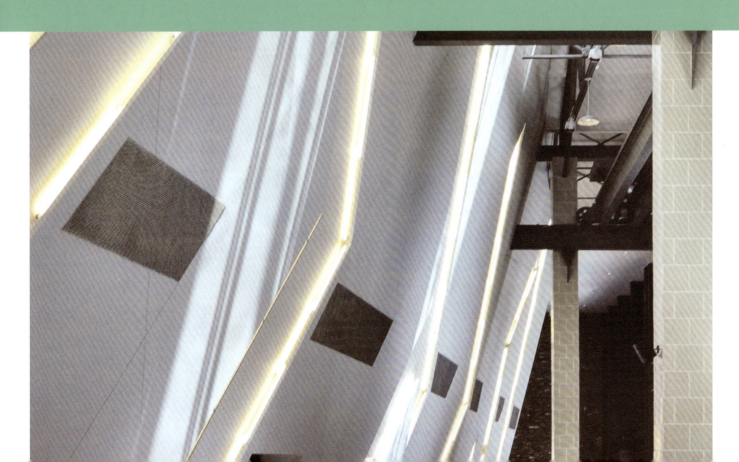

2. 空间的组织

空间的组织包括两个单一空间的组织和多个单一空间的复合式组织。空间的组织往往通过交通流线进行贯穿组合。空间的组织方式首先要满足空间功能的需求；其次，单一性空间应服从整体性空间的要求。

空间的组织方式主要可以分为：
□ 两个单一空间的组合方式可以从四个方面着手
点的接触组合：包括点与点的接触组合，点与线的接触组合，点与面的接触组合。这种组合方式或具有明确的升发感或能产生空间扩散感。

线的接触组合：包括线与线的接触组合和线与面的接触组合。线与线的接触组合可使空间流线富有起伏曲折、生动丰富之感，线与面的接触组合可使空间富有节奏感和丰富性。

面的接触组合：即两个相邻的空间共用一个面。其空间视觉效果取决于它们之间的连接方式（是对接还是交错连接）以及贯通的形式、形状和所采用的材料。

体的接触组合：即两个空间有一部分相互交叠，或者一个包容于另一个。

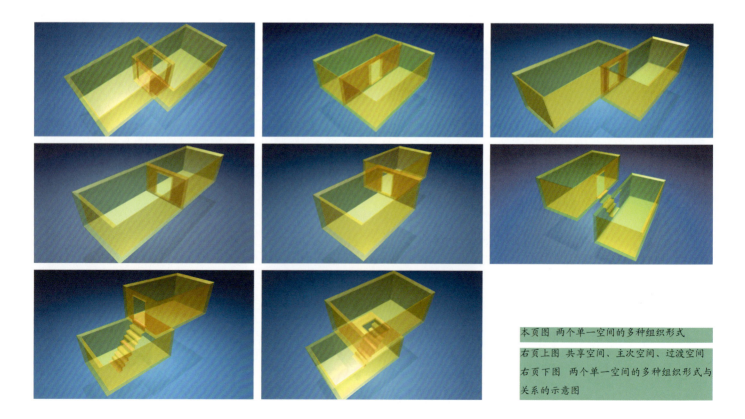

本页图 两个单一空间的多种组织形式
右页上图 共享空间、主次空间、过渡空间
右页下图 两个单一空间的多种组织形式与关系的示意图

为创造丰富的空间感觉，空间的组织处理可以有一定的灵活性。以两个互相交叠的空间为例，如果处理手法不一，对于共享空间部分则会形成多种空间感觉，或共享或主次或过渡。共享是指两个空间各自保持独立，但又能共同使用交叠空间。形成共享空间可以通过明确的顶面和地面限定的方式，立面上的限定可有可无，也可采用半隔离的手法。主次是指两个空间有主与次之分，交叠空间成为主要空间的一部分，成为次要空间的减缺部分。过渡是指交叠空间部分保持相对的独立性，成为两个独立空间的过渡空间。

□ 多个单一空间的复合式组织的组织骨架

线状组织：即将多个单一空间以线状的形式来组织空间的方法。线状空间组织方法包括串联式、内聚式、外扩式。线状组织形式具有有秩序性和时间性特征。例如博物馆空间常常采用串联式来组织空间。

环状组织：即以一个场所为中心，多个单一空间围绕该场所呈环状层层布置。

中心式组织：中心式组织有以点式为中心，也有以线式为中心。其主要表现形式有内聚式和扩散式两种。内聚式的中心空间是充实的积极空间，扩散式的中心空间则属消极空间区域。

网格状组织：当要组织的单一空间较多，而且每个单一空间都几乎同等重要时，往往采用网格状组织方式来组合空间，如展馆中多个会展空间的组织。

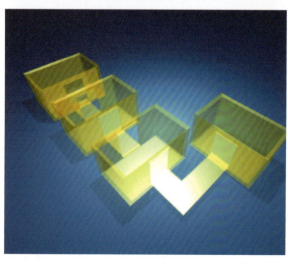

上图1 多个单一空间的线状内聚式组织
上图2 多个单一空间的线状外扩式组织
左图 多个单一空间线状串联式组织

右页上图1 多个单一空间的中心式组织
右页上图2 多个单一空间的环形式组织
右页下图 多个单一空间的网状组织

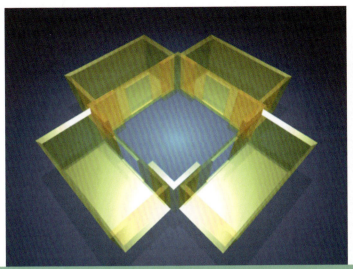
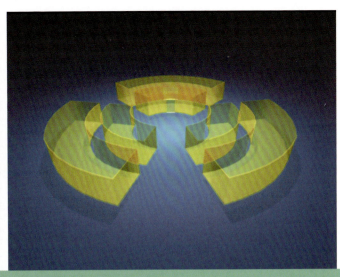

多个单一空间的复合式组织,要注意处理好空间的动线设计。人在空间中行走观赏和体验时,由于视觉的连续性对比和视觉残像的原理,随着视点的转移,空间在视觉的延续会影响人对空间形态的感受。所以,合理的动线设计对于空间组织来说极为重要,空间的动线拟定主要可依据以下方面:一是根据空间使用功能来规划和明确动线的走向;二是将动线与原有的建筑空间结构相结合;三是符合人的观赏习惯和心理审美规律;四是把握和协调好整体与局部的关系,处理好主动线和次动线的关系。

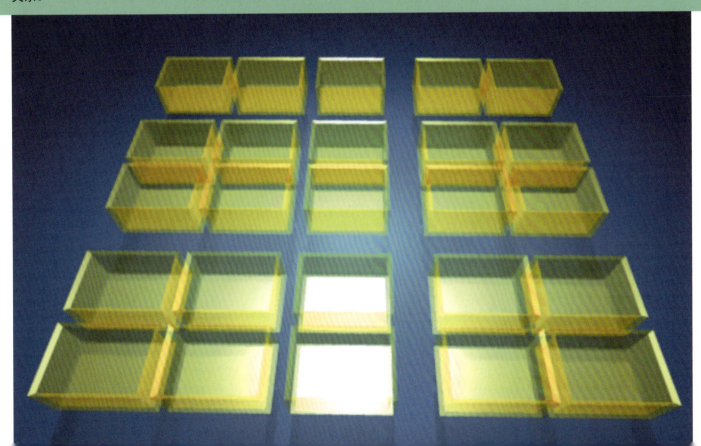

第四章

语法 /// PHRASE ///

创造空间感

一、空间形态的形式美法则
PRINCIPLE OF AESTHETIC FORM

追求美是人的天性。美是一种心理反应,是客观美感与人审美水平的综合结果。通过挖掘、强调客观美的元素来刺激人的审美而表现出美感,是艺术家常用的手法。空间形态的形式美法则正是创造者为体现空间形态美感而挖掘、归纳出的形式规律。形式美法则主要包括:

1. 单纯
单纯是指以相同或相似的元素创造空间形态,使空间感觉统一而整洁。空间形态的单纯性包括形体的单纯、色的单纯、空间形态的单纯以及空间组织秩序与排列骨骼的单纯。

2. 简练
简练是指以少创造多的手法。采用尽可能少的构成元素来营造尽可能多的空间形态效果。包括形体的简练,以及空间、结构的简练。简练也是体现空间形态的单纯性的一种方式。

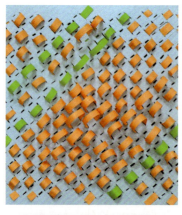
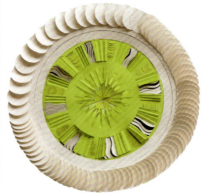

左图1 以单纯渐变的形体来创造2.5维空间形态
左图2 以单纯的排列骨骼来创作空间形态
下图1 以单纯的对称手法来创造丰富的空间感觉
下图2 方向的单纯性
下图3 运用简练的线条和单纯的材质创造海滨堤岸的景观空间

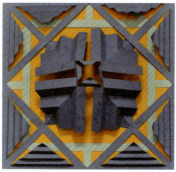

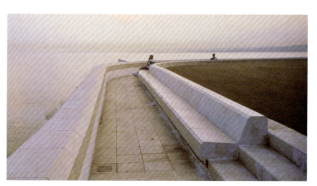

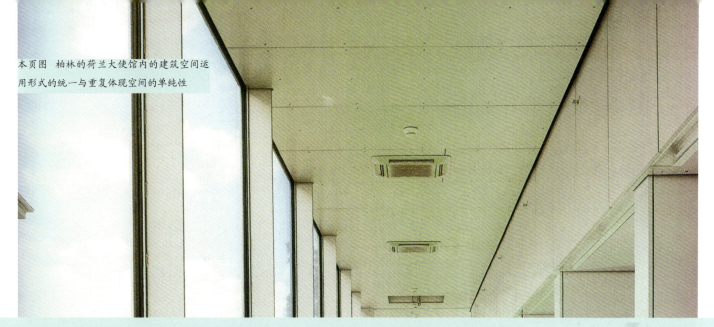

本页图 柏林的荷兰大使馆内的建筑空间运用形式的统一与重复体现空间的单纯性

单纯是指空间形态中各形体的特征具有明显的共性,即追求视觉上的统一性,以达到整齐划一的空间视觉效果。简练则是追求视觉上的不繁琐。单纯和简练不等于单调,它们只是在体现形态美的前提下更突出表现形体的某种特征。单纯和简练在不同程度上都是为了体现视觉上的统一美原则。

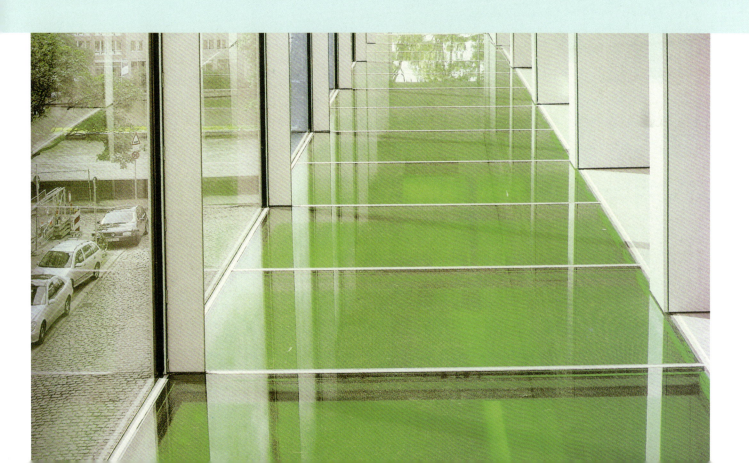

3. 均衡

均衡是指一个形式中的两个相对部分因量的相同或相似而达到一种平衡的现象。这里的量指的是空间形态的心理量感。
影响均衡的因素有：形状、大小、重力、色彩、材质、肌理、位置、方向等。
□ 形体的均衡：包括形体与空间的形状、大小、色彩、材质、肌理等。
□ 重力的均衡：这里的重力，指的是心理重力。形体所处的位置不同，其重力感受也会有所不同。另外物体与物体间的相互位置关系也会影响其心理重力感觉。
□ 空间的均衡：影响空间均衡的因素除空间的大小外，还与空间的位置和空间与空间的相互关系有关。
□ 动态的均衡：空间形态的动态，主要是指形体排列方向、形体运动方向、形体动态趋势感（张力感、收缩感），以及空间的力场感受等内容。动态的均衡是指运动后的一种视觉和心理的均衡感。

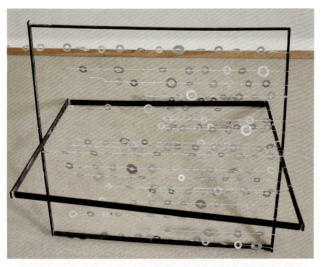

左图 重心的均衡
下图1 动态的均衡
下图2 视觉动态均衡与心理动态的均衡

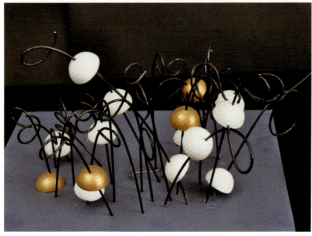
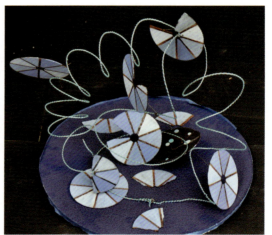

右图 秩序化的排列，使形体达到心理动态上的均衡
下图1 物理重力的均衡
下图2 形体与空间的均衡

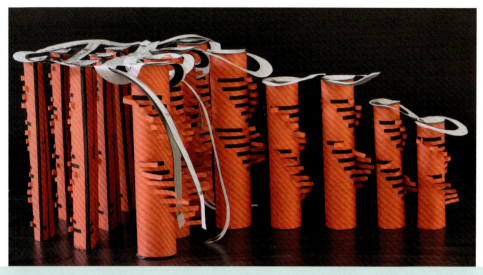

空间形态的均衡可分为对称性均衡和非对称性均衡。对称性均衡是均衡的一种特殊形式，即一个形体的上下或左右两部分的元素以中心轴呈完全对称分布。这种对称均衡可以呈上下对称、左右对称或呈环状对称。非对称性均衡则是不同形态的两部分的元素本身蕴含的张力在心理量上和视觉上达到一种均衡状态。它较对称性均衡更具灵动性和变化性。均衡的法则是追求视觉和心理上的一种稳定性，以求达到安定、稳定、规范之感。

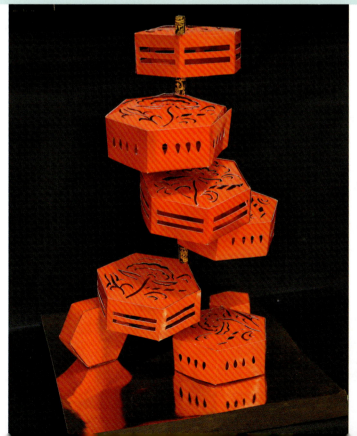

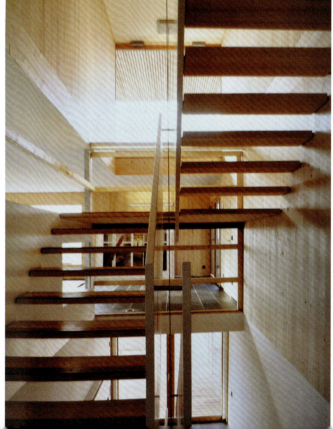

4. 对比与调和

空间形态的对比，是指将具有明显形态特征差异、相互矛盾对立的两个（或两组）形体和空间并置，以一方来衬托另一方，以突出主题物形象的空间形态创造手法。调和则是指在空间形态中强调其构成要素之间的共同性，使对比的双方减弱差异并趋于协调。它是一个与对比相反的概念。对比与调和呈相互制约和谐调的关系。有对比，才有不同形态的鲜明形象；有调和，才有某种相同的特征，使作品中的元素统一协调。

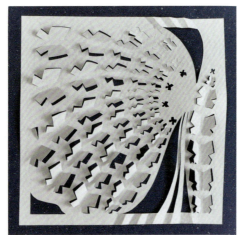

上图1 作品在左右部分呈现密与疏的强烈对比效果，同时对比双方统一的形状使两部分相互调和

上图2 面积的对比与形式的调和

左图 日本东京的钟表店墙面的装饰设计运用材质和色彩的强烈对比强化展示主体

右图 材质的对比在建筑立面上的使用
下图1 材质强烈对比，突出建筑物的形式感
下图2 通道入口处矩形的线框与两侧大面积的立面在形状上形成了强烈对比，强化了入口空间

在空间形态中，对比是取得变化的一种主要手段。它可以使空间与形体生动活泼、个性鲜明，使作品产生一种强烈的表现力，刺激人的眼球，以求突出和加强这种个性特征给人的印象。而调和又使对比的双方彼此接近，起着过渡、综合的协调作用，使空间形态产生一种强烈的单纯感和统一感。一个作品中，如果只有对比没有调和，那就会给人杂乱之感，如果只有调和没有对比，则形态往往会显得缺少变化，呆板无味。只有适当地考虑对比与调和，才能使作品既生动、鲜明，又不失统一、协调。

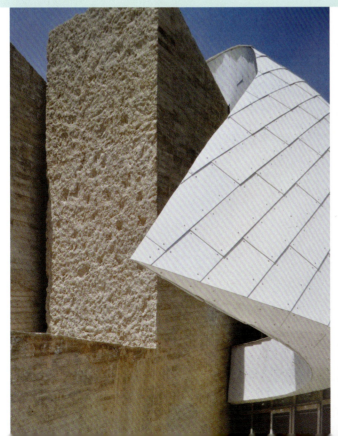

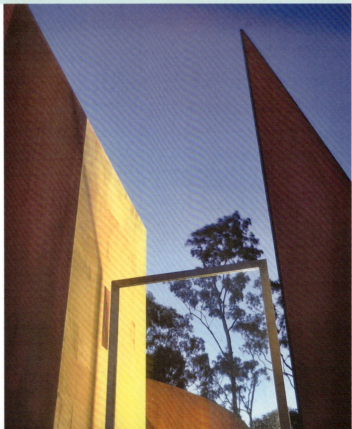

对比与调和主要通过空间形态的形状、色彩、材质、物理性、疏与密、虚与实、凹与凸、正与反、动与静，以及二维与三维等手法来实现。

在空间形态创作中，对比与调和的体现往往有主与次之分，或突出对比，或突出调和。突出对比时，要注意要有能相协调的元素，使对比的双方有所联系成为一个统一体。强调调和时，又要加入少量不同性质的元素形成对比，丰富空间形态感觉。

左下图1 形状的对比
左下图2 色彩的对比
右下图1 形的对比，并以草绿色作为调和元素
右下图2 以调和为主的作品，并运用少量色的对比来丰富空间形态

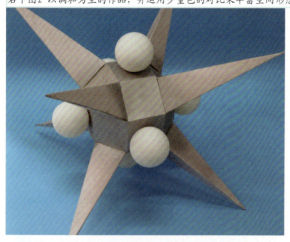

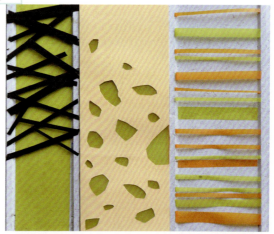

左图 色彩的对比与调和在建筑中的运用。加拿大蒙特利尔大会中心，Saia Barbarese Topouzanov architects & Aedifica Inc 设计，Marc Cramer摄影

右图1 通过曲与直的对比以及材质的对比来突显高台走道部分。在对比的基础上，又以其自由的形态与原本具有自然形态的树林相协调

右图2 大与小的对比，突出日本庭院设计中岛屿元素的意念

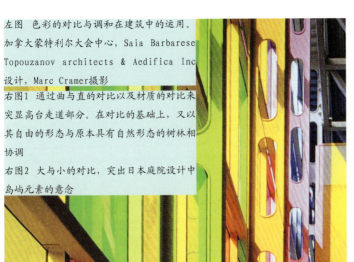
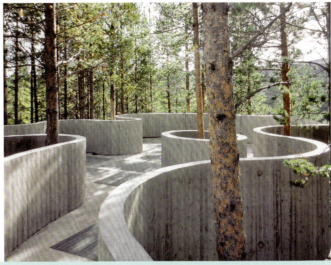
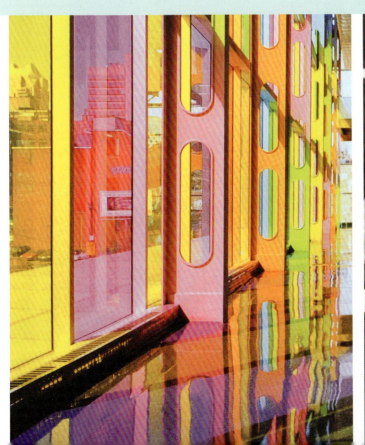

5. 比例

空间形态中的比例和谐，是指空间形态的整体与局部的大小关系或者局部与局部之间的大小关系达到一个美的状态。这是一种用数理关系来研究和表现美的规律的方法。一定数理关系的形体与空间的组合，能产生美的空间形态感受。这种美的数理关系，包括形体内部的比例关系、形体与形体间的比例关系、形体与空间的比例关系、空间内部的比例关系以及空间与空间的比例关系。 常用比例有：

- 黄金分割比例：1∶1.618
- 三原形体及其派生形体比例：正立方体、正三角锥体 、球体
- 等差数列比例：a，a+b，a+2b，a+3b……（a为基数长度，b为不等零的任何数）。等差比例可产生规律、匀称的递增（递减）变化
- 等比数列比例：a，ab，ab^2，ab^3 ……（a为基数长度，b为不等于零的任何数）
- 调和数列比例：a，a/2，a/3，a/4……
- 弗波纳齐数比：a，b，a+b，a+2b，2a+3b，3a+5b……
- 贝尔数列比：a，b，2b+a，2(2b+a)+b，2[2(2b+a)+b]+2b+a……

上图1 等比数列比例
上图2 贝尔数列比例
上图3 弗波纳齐数列比例
左图1 等差数列比例
左图2 调和比例

右图 桥的形态与环境的统一与协调
下图 多样性与统一的创作

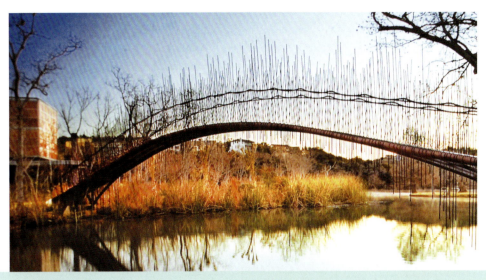

西方传统美学认为"美是和谐与比例",任何美都存在于比例之中。从古到今众多艺术家始终在探索关于美的比例。达·芬奇的《人体与比例》便是这些探索中的代表作品之一。学者朱里安·加代也认为"优美的比例是纯理性的,而不是直觉的产物,每一个对象都潜在它本身的比例之中"。比例具有科学性,给人以规范、理性、秩序、严谨之感。但如果在造型艺术中过分强调比例,则会导致拘泥、呆板、机械化的感觉,使作品缺少生动性与变化性。比例主要体现在形体各部分的尺度关系或程度关系(如明暗程度)。这种关系具有恒常性,它主要由自然规律以及人与自然、环境、社会、产品的关系所决定的。

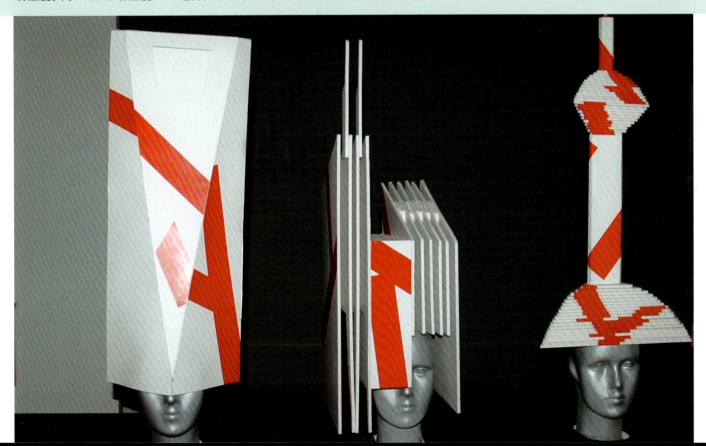

6. 多样与统一

同其他造型艺术一样，空间形态构成元素也需遵循"多样统一"的原则。"多样统一"主要体现在空间形态的形状、大小、色彩、方向、位置、材质与肌理以及速度、明暗等方面。多样性能使空间丰富、丰满、充实和生动。同时，在同一空间中，又需要具有相同或相近似的特征贯穿这些构成元素并使之成为一个整体。此外这些构成元素还需要有主次之分，如主要形体与次要形体，主要色调与辅助色调等的区别。

7. 秩序感

在空间形态造型艺术中，秩序感是指空间形体的某种构成特征呈规律性的变化，从而产生一种具有秩序感的节奏韵律美。创造空间形态的秩序感即通过对形体与空间的形状、大小、厚薄、材质、肌理、色彩、方向、位置、光影、虚实、体感等方面的元素进行呈重复、渐变、比例、特异等形式的排列组合，从而使空间形态产生或富有轻重缓急的节奏感，或具有律动、生机、自由的韵律感。

左图 该服装设计作品将众多不同材质的布料呈秩序感组合，既统一又富有变化

上图 富有秩序韵律美的首饰设计作品

右图　富有韵律感的材质纹样
下图1　展示空间中富有秩序感的立面设计
下图2　酒店的室外躺椅家具按秩序摆放体现出的空间秩序美

主与次是"多样与统一"原则的具体体现，它是各种艺术创作所必须遵循的法则。同样，作为造型艺术的空间形态，在创作中也必须遵从这一美的法则。主要部分在空间形态中起着统领整体、传达造型含义和情感的作用，它是视觉的焦点所在。主要部分决定次要部分的有无和取舍。次要部分则是为服务主要部分而存在的，次要部分可以使整体变得丰富、丰满、充实、多样和生动。主与次相依相存，才能体现完美的艺术效果。

8. 意境

任何一种艺术形式都是为了表达情思让人产生联想引起共鸣，这就要求艺术作品能体现意境感觉。意境是艺术作品的生命根源，它是物与人的结合美。空间形态的创造也同样需要在创造形式美的基础上营造意境感觉。人们根据对事物的认识，对空间形态的形式进行联想，产生意境，这种空间形态的形式是多种形态的要素和构成要素的综合结果。

9. 表现技法美

空间形态的创意需要借助实体才能呈现，所以形体的表现技法亦能影响空间形态的效果。表现技法美主要体现在三方面：

□ 形体与空间的完整、准确表达。在这点上，要注意的空间形态是个三维甚至四维的概念，可以有多方位的观察点。所以在形体与空间的表达中要注意到各个角度的形体空间感觉。

□ 材料的加工。不同的材料有不同的加工方法和组合方式。空间形态的创造，要注意材料自身的特点来选择合理的加工方法和组合方式，以更好地表现空间形态。

□ 技术结构美。在空间形态中，节点的处理方式、支撑形体的结构等也可以成为审美的一部分。

下图 意境的创造
右图 Colonia Alemania室内空间中意境的营造

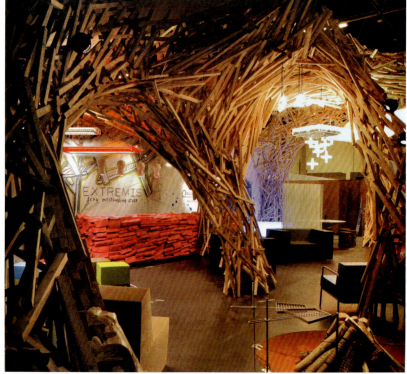

右图 利用天然材质创造的空间意境

下图1 在现实中，那些结构构件的节点处理方式也往往成为审美的一部分

下图2 德国Fractal建筑中利用材料经特殊加工所呈现出的形态来体现空间的技术美和现代感

意境是东方传统艺术中所推崇的一种最高境界的美的形式。无论是中国绘画、中国书法、中国园林艺术，都无不在追求美的意境。中国的佛、道、禅三大哲学派系都极力推崇自然意境之美，尤其是佛与道结合而产生的禅学，强调的是"静观、思物"，即强调由物象来展开联想以感悟世间与人生。

对于任何造型艺术来说，能够使观看者与作者的创作目的产生共鸣的作品，才是成功的作品。意境是任何艺术作品存在的生命根源。

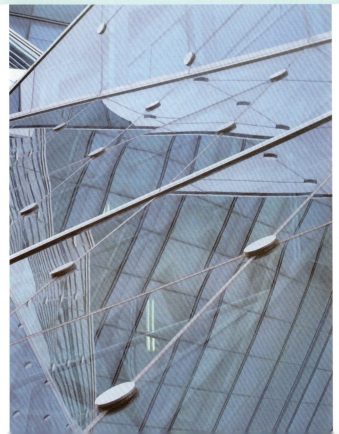

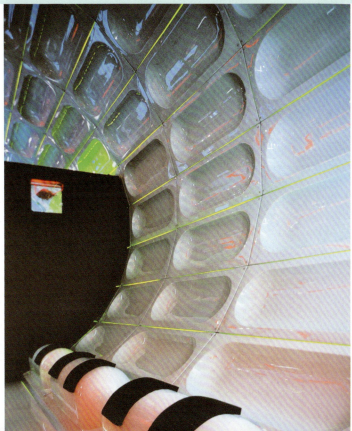

二、空间形态的形式感觉
SENSE OF SPATIAL FORM

空间形态的任何构成元素都会或多或少地影响空间形态的形式感觉。空间形态的形式感觉,主要有量感、运动感、空间感、肌理感、错觉感。

1. 量感

空间形态的量感包括空间形态的物理量和心理量。

□ 物理量:是指空间形态客观存在的长、宽、高、厚、大、小、轻、重等特征。空间形态的物理量可以通过物理的手段测量而获得。

□ 心理量:是人对空间形态感受到的形体量感,它是心理判断的结果。心理量不等于物理量,它是在物理量的基础上,综合感受空间形态的色彩、大小、材质、形状、空间、环境以及心理因素等多种因素而形成的总体感觉。

量感能使形体体现出一种内在的表现力,并赋予形体以生命力。

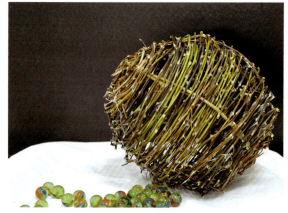

上图1 空间形态的肌理感

上图2 聚集的形态增加了材质的量感

左图 棉签经过组合后有了较为强烈的体积感

右图1 空间形态的量感
右图2 呈直线排列的线材顶延伸了空间感
下图 开窗的形式和材料的质感轻化了建筑的重量感

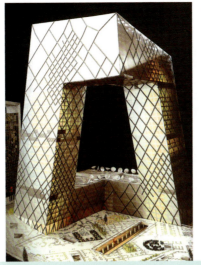
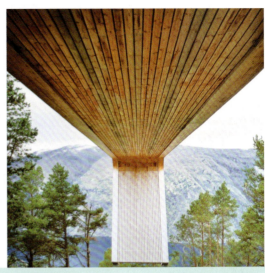

空间形态中的心理量的体现有很多种，诸如重量感、结实感、轻重感、内实感、内空感、厚薄感、脆硬感等等。这种心理量，只建立在物理量的力感基础之上，是在人的大脑中形成的一种形体内部生命力的感受。给形体注入这种生命力的方法，是创造形体的内在动感。

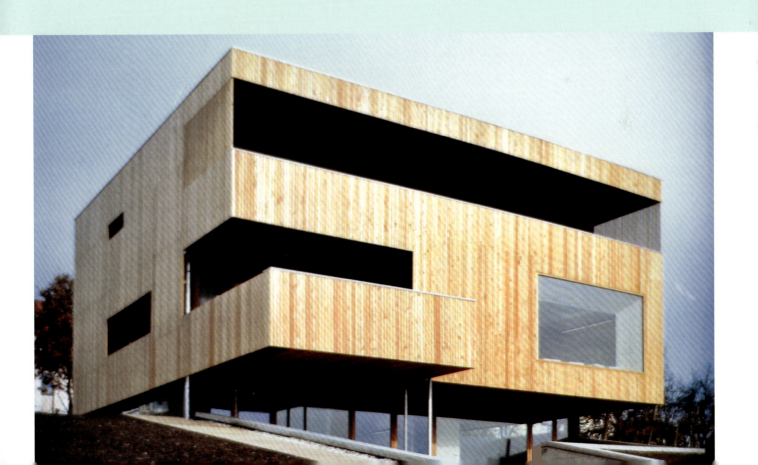

2. 运动感

通过人的视觉，感受到形体的位置、形态等要素在某些方向上存在的一种内在的聚集或趋向，使人们在心理上感受到一种强烈的运动感。这种运动感能使人感受到空间形态的内力感（内聚力、张力）和生命感（运动、生长）。

在空间形态中，可以通过以下方法创作出形体的动感：

☐ 创造力动感：当形体的某些部位偏离了正常的位置或者形体偏离了规则的排列秩序后，内部积聚了恢复原样的反抗力，就会使人感知到一种内在的动力感觉。

☐ 创造生长感：在自然界中，最能体现生命力的形式便是生长。我们可以通过对自然界中各种生物从孕育到成长再到成熟和再生过程的观察和研究，捕捉一些阶段特征和产生规律，并将其运用于造型艺术作品中，使作品具有一种生长感。

☐ 创造速度感：速度感是生命在运动的体现。它是对单位时间内移动的距离的感觉。在空间形态中常运用排列和运动轨迹的断连、运动方向的突变以及对形体的旋转来体现。

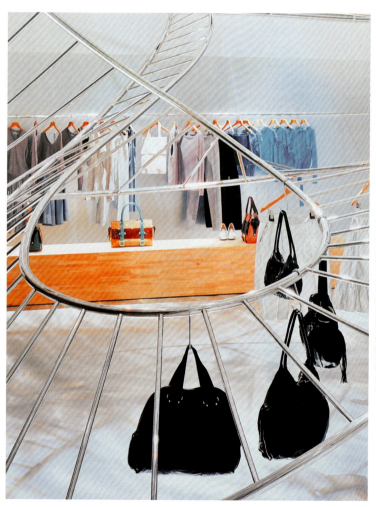
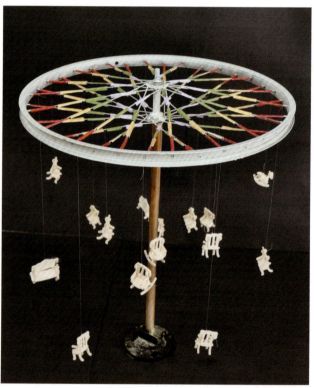

上图 人对钢轮的认知意识和悬挂着的轻质家具，使空间产生运动感

左图 WUM服装品牌的展示形态特征，使空间产生一种运动感

右图 线的排列方向使空间产生了强烈的汇聚感

下图1 强烈的透视能使形体产生运动生长感

下图2 曲折的栈道在山林间穿行，增强了空间的延伸感

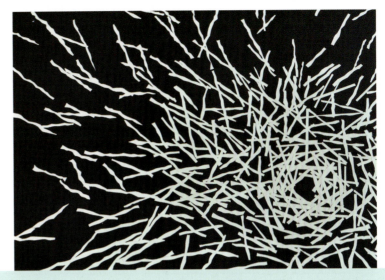

倾斜是使某种形体包含内在张力和反抗力的最有效和最基础的手段。倾斜在空间形态中的体现主要为三方面：一是位置和方向的倾斜。偏离了正常位置的形体，看似要努力回复到正常位置上，这种形体动势的倾向，打破了原本静止的状态，从而使空间形态产生了动感。二是形体内部的倾斜，即变形。这种变形感觉是由人们的认识经历和趋简趋整的认识规律决定的。如椭圆形会被感知为正圆形的变形，建筑会被感知为几何体的变形。三是形体排列间隔的变化。突然变密或突然变疏都能使人感知到一种内在的力感。

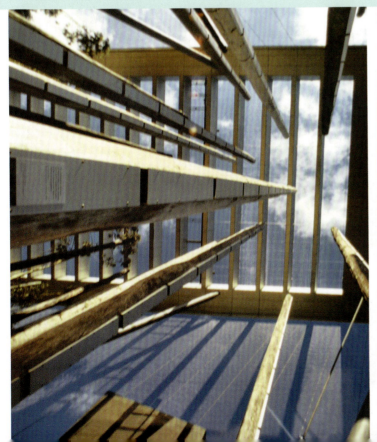

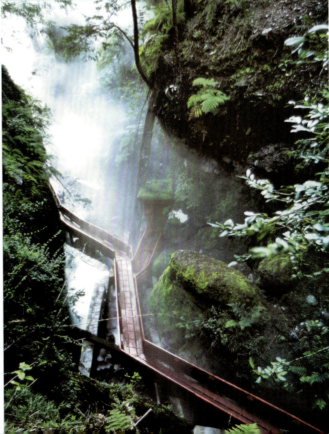

3. 空间感

空间形态的空间感包括空间形态的物理空间感受和心理空间感受。

☐ 物理空间：指形体组合形成的空间形态及由形体所围合而成的负形空间（即虚空间）。物理空间是现实存在的。

☐ 心理空间：现实中并不存在，它是物理空间、形体所处环境以及人的感受综合的结果。心理空间受人的视点位置、视觉差异、空间识别经验、审美偏好差异、情绪等诸多因素影响。同时，物理空间中的空间与形体的形状、色彩、光感等也会影响人对空间的心理感觉。心理空间是一种由多个因素综合结果的三维空间感受，它也是一种受时间因素影响的空间感觉。空间感的本质是实体向周围的扩张，这种扩张在形体内部形成一种能被人感知的力场，即空间的"场"，而且形成了视觉的延伸空间、想象空间等虚空间。

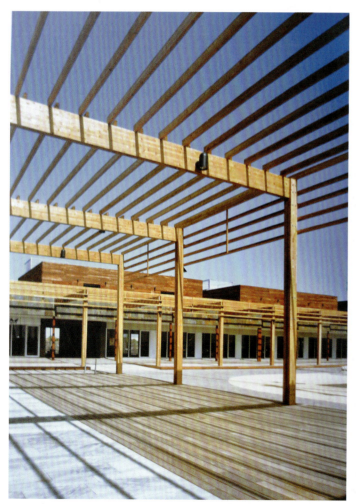
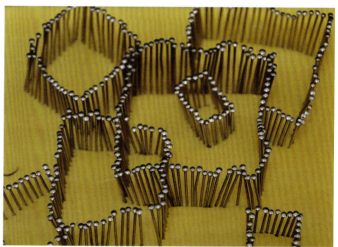
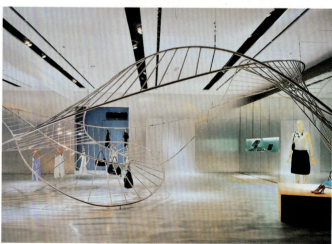

左页左图　以柱和梁架限定空间
左页右图1　以线围合的空间
左页右图2　以构件创造展示空间形态
右图1　蓝白色调创造了室内整洁宁静的空间形态
右图2　美国街头雕塑，色彩与形式所创造了某种心理空间
下图　以色彩限定的心理空间

空间感的产生，是和人的知觉有关的。这种知觉包括视觉和触觉。人视线的会聚角度和范围、双目视觉物象的差异程度，以及眼球感知物象的调节程度等因素都会影响客观空间给我们的关于空间大小和深度等的感觉。此外，利用我们的触觉经验，是我们记录空间感的可靠来源。因此，我们的视觉、触觉以及肌肤所感受的信息都会影响我们感知空间的最终结果。

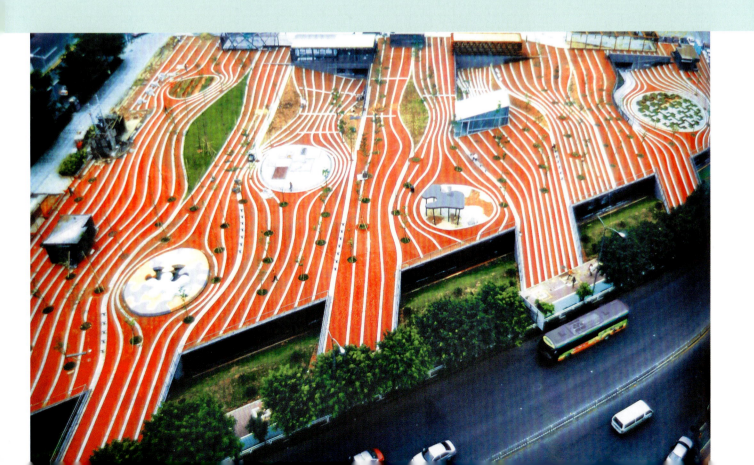

4. 肌理感

肌理是形体表面的一种形态特征，它可以传达一些情感信息。在空间形态中，肌理既可以丰富空间形态特征，又可以使空间具有特定的情感特征。形体的肌理可以是自然界存在的，不同的材料有不同的肌理。肌理也可以是人为地再创造的。肌理需要依附形体和材质存在，它属于形体表面的内部的形态和造型处理。肌理给人的视觉与触觉感受对空间形态的感觉起着重要的作用，主要体现在三个方面：

□ 增强形态的主体感和空间感
□ 丰富空间形态的表情，丰富空间表现力
□ 本身可以作为一种传达情感和信息的符号

对肌理的选用要与空间形态的创作目的相统一，使其非但不干扰或不破坏主题思想和效果，而且增强了其主题的表现力。

上图1　形体的肌理表情
上图2　富有肌理感的路面景观
下图1　肌理的特征使空间的形态变得丰富而活跃
下图2　肌理在民族乐器中的使用

右页图　同一材质表现出的不同的肌理感

肌理的表现形式丰富多样,在创造空间形态中,可以采用材料本身特有的肌理形式,也可以对同一种材料进行疏与密、光滑与粗糙等差异性处理。

肌理分视觉优先型肌理(如木地板的树木纹样)和触觉优先型肌理(如防滑面砖)。人们对肌理的感受是视觉经验和触觉经验综合感受的结果。肌理因其形态、材料的不同,常会传达给人不同的感受,如尖锐的肌理感会使人产生危险感,柔和圆滑的肌理会使人产生亲切舒适感,细致的肌理会使人产生精致华贵之感,粗糙的肌理会使人产生朴素自然之感,硬质的肌理有冰冷和沉重之感,柔弱的肌理有温暖和轻盈之感。

5. 错觉感

由于视觉习惯和视觉感知经验，人们往往会对某些空间形态产生错觉。这种空间错觉感知特征和规律，在空间形态创造中应被重视。人们根据创作目的或是利用之或是避免之。空间形态中的错觉感，主要有形态错觉、立体错觉和空间错觉。
□ 形态错觉：包括大小错觉、长短错觉、高低错觉、形体错觉。
□ 立体错觉：包括透视错觉、光影错觉、重叠错觉以及二维与三维的错觉。

透视错觉：是指近大远小的错觉。比如室外看似比例正常的大型人像雕塑，其上身各部分的实际尺寸大小往往大于正常比例的尺度。

光影错觉：是指人们常常习惯于自上而下的投射光。当光源更换投射方向时，我们仍会把光线习惯地当做是自上而下的光源，这样导致的结果是错误地判断形体所产生的阴影方向，从而导致错误地判断了形体，如凹与凸的错觉。

重叠错觉：人们常常将视网膜捕捉到的二维形象以经验去判断其广度与深度。当一个残缺的形体放置于一个完整的形体前面，如果其残缺部分刚好与完整形体的部分边缘重叠时，那错觉就会产生了，我们往往会认为完整的形体才是在前面的形体。

二维与三维的错觉：是指通过将部分二维形态置换为三维形态或将部分三维形态置换为二维形态所突现的。

左上图　角度大小错觉
左下图　高度长短错觉
下图　不同的光照方向形成的空间错觉

上图1、2 二维与三维的空间错觉
下图1 建筑立面上将材质色彩与形体巧妙结合，产生光与影的空间错觉感
下图2 根据物体形体特征想象而绘制的图案，使人产生光影变换的四维空间错觉

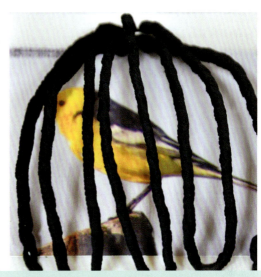

在现实生活中，错觉的现象以多种方式存在。造型艺术设计者在创作中要注意这种现象的存在，或利用之或避免之。利用错觉的常用手法有：一是固定观察角度和位置。百老汇《猫》剧的舞台在观众席上观看绚丽斑斓，场景宏大，但在舞台上观看的话就会发现那些森林景象大多是幻灯片的平面投射。二是利用光线或特殊材质制造虚幻影像。三是调整正常形态尺度比例，以避免视觉错觉导致的不协调印象。

□ 空间错觉：包括空间进深错觉、空间虚实错觉、空间延伸错觉以及矛盾空间错觉。

空间进深错觉：指通过一定的方式来加强或减弱进深的感觉，如利用透视手法或镜面反射手法以及增加空间层次的手法来创造空间进深错觉。

空间虚实错觉：指利用光线、阴影、镜面等特殊材质以及色彩等元素来创造虚实空间错觉现象。

空间延伸错觉：指视觉在重复、透视、运动的趋势引导下而产生的一种视觉和心理上的空间延伸的错误判断。此外，遮挡起点、灭点和进入口的方法，也是创造空间延伸错觉的方法。

矛盾空间错觉：指在同一个空间形态中存在多个相互对立矛盾的空间感觉。矛盾空间错觉内容在"创造空间感的方法"章节中有详细分析。

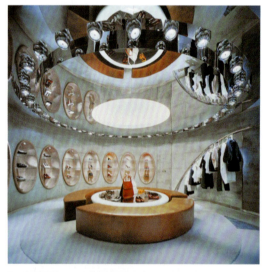
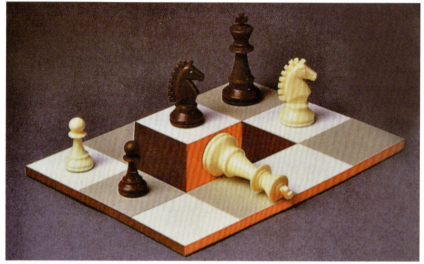
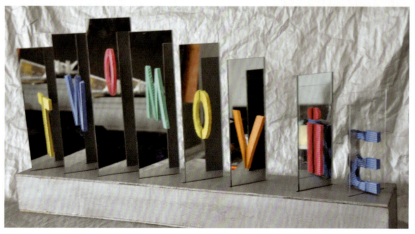

上图1 日本Natural Laundry的服装品牌室内展示空间充满错觉感的布置

上图2 国际棋盘利用阴影效果呈现出的错觉感

左图 本作品是运用4层透明玻璃结合卡纸创作的空间进深错觉作品

右图 空间虚实的视觉跳跃错觉
下图 空间的延伸错觉

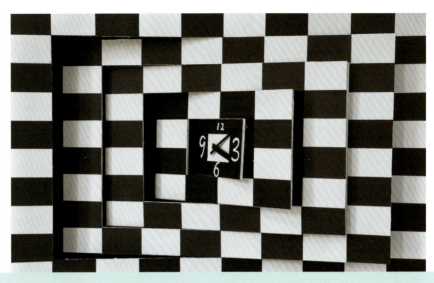

空间错觉原理和现象常被空间设计者用来创造和丰富空间形态。我们常在传统园林中看到造园者常用或堆置山石或营造景窗或创造漏光空间的方法来处理封闭压抑的围墙和转折角落空间，这种造园方法便是利用空间错觉原理来创造虚空间和加强空间进深感、延伸感。而李在渔《闲情偶寄》中记录的"无心窗"的创造，也是利用了错觉视觉的原理，它是将三维空间错觉为富有变化动感的平面风景画，增加了室内空间的趣味性。

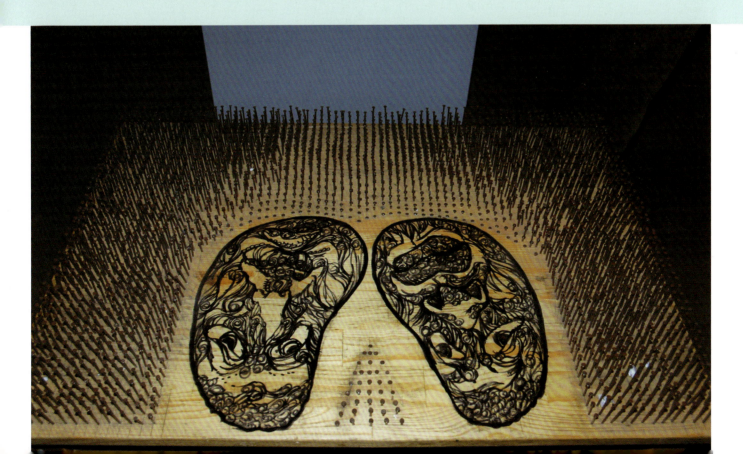

三、空间形态的构成原理
SPATIAL STRUCTURE THEORY

1. 空间与功能

在现实空间中，空间的功能对空间的特征起着明确的限定性。这种限定性主要体现在对空间尺度的限定，对空间形态的限定，对空间内部组织的限定等方面。

□ 对空间尺度的限定：物体的观看功能和使用功能，对空间的尺度有着限定作用。如展示柜（台）的设计，对于用于展示小体积展品（如首饰）的展柜，其高度应在0.8～1.5m之间，才能符合观看功能。而对于展示大体积展品（如楼盘的模型）的展台，其高度则需控制在0.3～0.8m之间才能满足观看功能。同样空间的使用功能也对空间尺度起着限定作用，如厂房的室内高度要超过普通住宅楼的层高。

□ 对空间形态的限定：空间的使用功能在很大程度上限定了空间的形态。比如坐的功能要求坐椅的形态要符合人体工程学。

□ 对空间内部组织的限定：空间使用功能对空间内部组织的限定，包括整体空间内部的规划和内部形体的组织。例如家居空间和酒店空间，因使用功能不同，其室内空间的组织与规划也完全不同。功能限定形体内部组织则是指对形体材料和内部构造方式的限定，如剧院的演出观看功能要求四周墙壁及坐椅的材料和构造方式要满足隔音、吸音等要求。

下图 利用特殊材质根据人体工程学设计的休息坐椅，既具有实用性，又符合简约的审美风格
右图1 灯柱的材料选用和造型设计必须满足照明的功能
右图2 无论外部形态如何，建筑的形式首先必须满足结构稳定性的要求和内部使用功能的需求

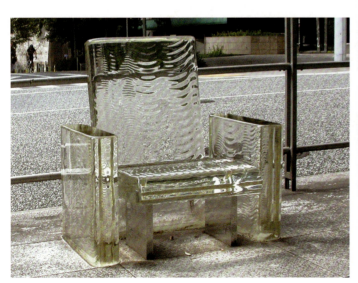

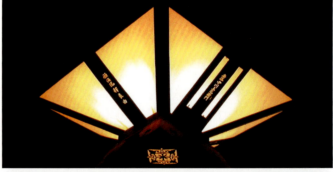

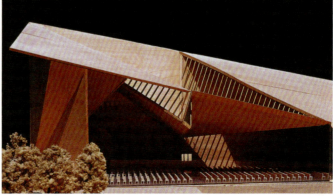

本页图 Magma Architecture在德国柏林画廊内展示的Head-in作品。该作品通过构件将作品的展示空间部分悬于空中，参观者通过底部的开孔处将头伸入空间内部进行观看，创造了一个富有创意性的的展示空间

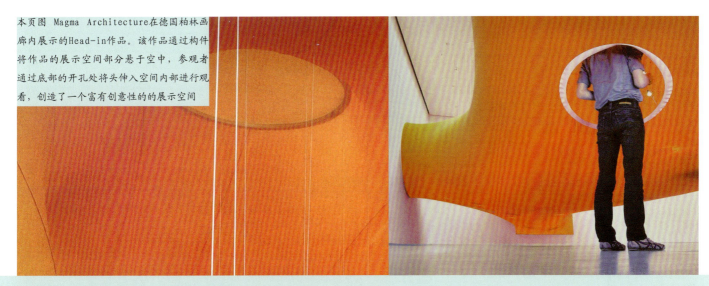

老子曰："埏埴以为器，当其无，有器之用。凿户牖以为室，当其无，有室之用。是故有之以为利，无之以为用。"老子的"利"与"用"之关系，充分说明空间的形体和功能共生共融，两者互不能孤立而谈。在空间形态创造中，要充分考虑空间的功能，形式首先要满足功能。

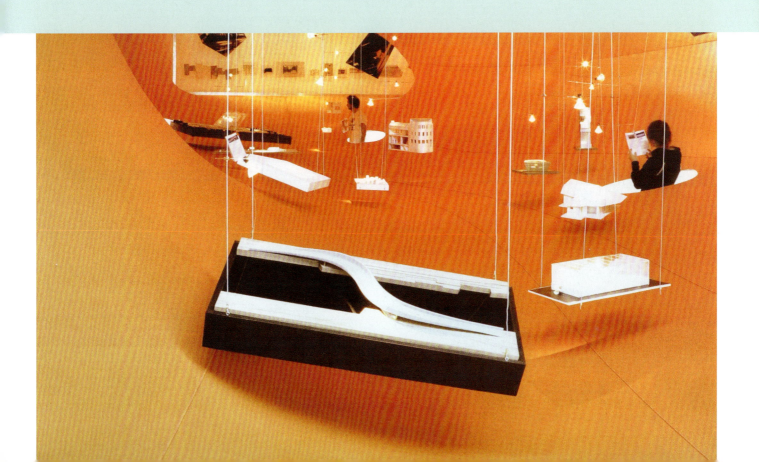

2. 空间与结构

空间的呈现需要材料的承载。根据力学特征，不同的材料构建的空间需要有不同的构造和结构。这种结构又影响了空间的形态，将空间与结构综合考虑是空间形态构成的原则之一。

3. 空间与时间

空间形态及其轮廓具有不确定性。这种不确定性，是由时间差异而形成的，主要体现在三方面：
- 视点的移动：步移景异
- 物体的移动：瞬间变化
- 时间的运动：景随时迁

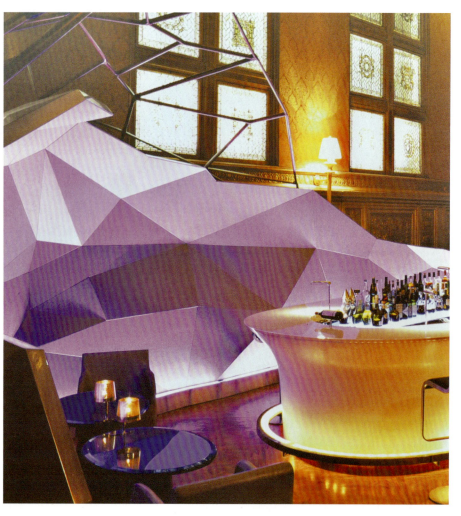

左图 纽约宫廷酒店的室内空间设计使人在不同的位置有不同的空间感受

上图 日本Natural Laundry服装品牌的室内展示空间，结构与形式美达到统一

右页图 B+U, LLP-Herwig Baumgartner, Scott Uriu设计的台北表演艺术中心方案。不规则的建筑形态使观看者处于每一个角度所感受到的空间形态都有所不同

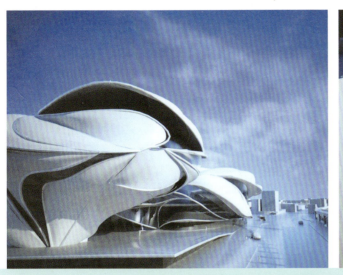
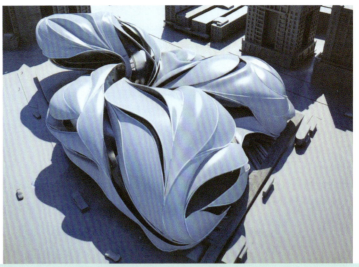
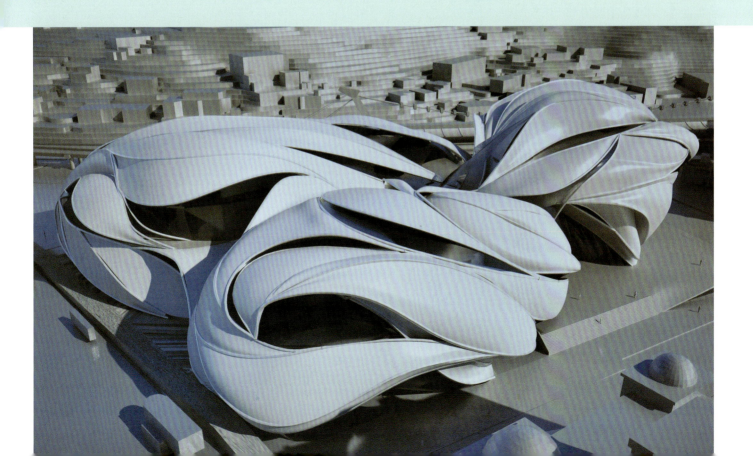

四、创造空间感的方法
MEATHODS OF CREATING SPATIAL SENSE

创造空间感,是指根据透视原理,运用明暗、色彩、大小形体、材质、肌理等特征的差异和对比,表现物体间的远近层次关系,使人获得立体的、具有深度的空间感觉。创造空间感的方法可以从空间力场、空间进深、空间的流动感、空间错觉以及光与空间的关系等方面来实现。

左图 塞浦路斯西海岸的撒诺斯酒店休闲空间中两把躺椅成为一个整体,它在环境中形成一个会聚力场的空间

右页上图 运用色彩和材质创造空间感

右页下图 建筑群在高原上形成一种强烈的会聚力场

1. 创造空间力场

☐ 单个或成群体的形体有时会对四周开阔的空间形成内聚力场，从而使人感知到一个现实不存在的、限定的、以该物体或群体为中心的空间。如广场中心的雕塑使广场形成一个独立的又富有内聚力的空间。这种内聚力场空间感的强弱，与形体的形态特征及其周围环境特征的对比和联系相关。

☐ 两个或多个形体配置在空间中，形体相互之间会产生关联并形成一种力场，产生一种互相联系的空间感觉。这种空间感的强弱，除与各形体间的互相位置关系有关外，还与各形体的形态特征有关。

右图　成群体的形体对四周空间会形成一种内聚力场
下图　各形体的形状特征以及相互之间的位置关系，会影响知觉力场的强度感觉
右页上图　Lluis Domenech设计的巴塞罗那的五星级宾馆的一楼豪华餐厅，桌面上摆设的装置形成一个会聚力场的空间
右页下图　广场中的各景观装置单体间形成力场空间

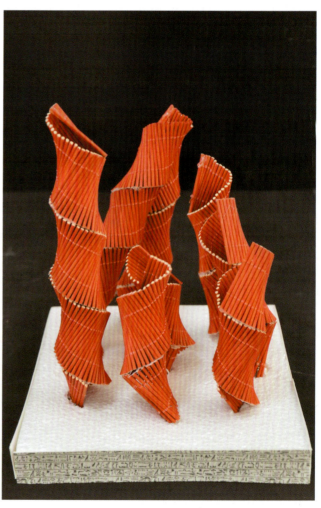

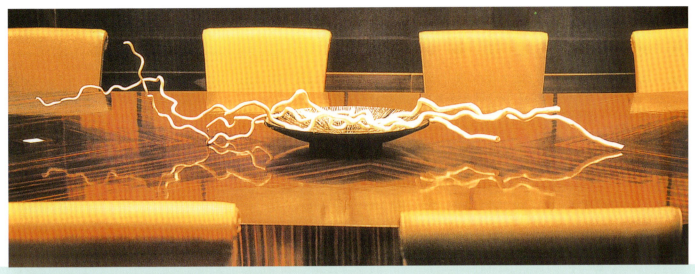

"凡虚空皆气也，聚则显，显则人谓之有；散则隐，隐则人谓之无。"（王夫之《张子正蒙注·太和》）空即为"气"。"气"是一种空间力，它是形体向内或向外扩延而成的，是一种知觉心理上的感受，即空间力场。这种空间力场使人从心理知觉上限定空间和感知空间。

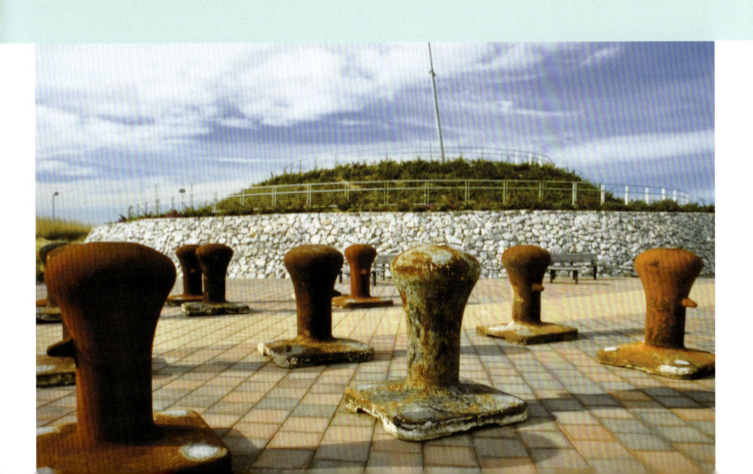

2. 强化空间进深

空间的进深感是指空间前后距离的大小。在空间形态构成中，可以采用一些空间形式来创造更大的空间进深感。

☐ 透视：不同距离的同一物体投影在视网膜上的影像大小是不同的，具有"近大远小"的规律。在创造空间形态的时候，我们可以根据这一视觉经验，通过营造透视效果来强化空间的进深感觉。

☐ 遮挡与迭叠：我们的眼睛感知物体前后位置的依据有很多种，其中遮挡与迭叠是较为重要和有效的一种方式。同样前后距离相等的两组物体，有遮挡的一组要比无遮挡的一组更容易被人感知到两个物体间的前后空间感。此外，遮挡和迭叠还能增加空间的层次感，从而达到加强进深的效果。

下图1 迭叠的立面强化了空间进深感
下图2 该观察视角增加了透视角度，使桥梁的空间感变得更深远

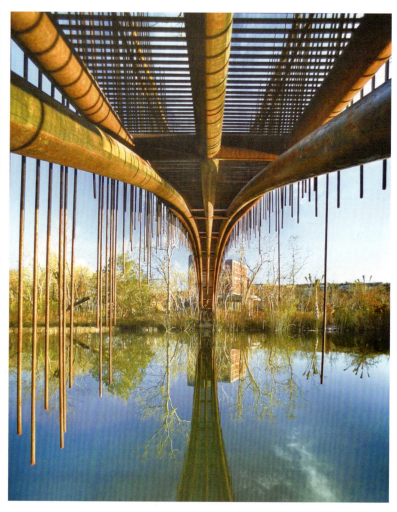

右图1　遮挡与迭叠可以增强空间的进深感
右图2　东京六本木的ecoms建筑材料展馆中运用透视手法来增强空间的深度感

下图1　日本东京的展示空间，运用图形的重复延伸增强空间进深感
下图2　形体的重复使空间在视觉心理上得到无限的延伸

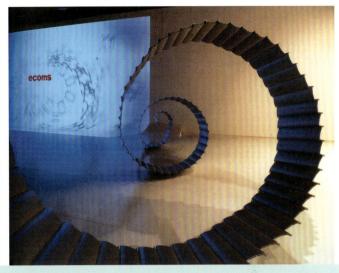

利用遮挡和迭叠方式来增强空间进深感，最突出的应用是在中国的古典园林中。中国古典园林擅长"以小见大"，在小空间中营造大空间、大意境。例如园林中屏山的运用、半隐半观的楼台亭阁，以及框景、漏景等手法的运用等等，都是利用物与物的部分遮挡、迭叠来加强空间的深度感觉。中国园林这种增强空间进深感的造园精髓思想为现代的造型艺术所吸收并广泛运用。

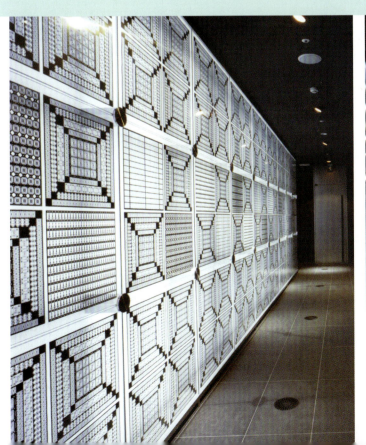
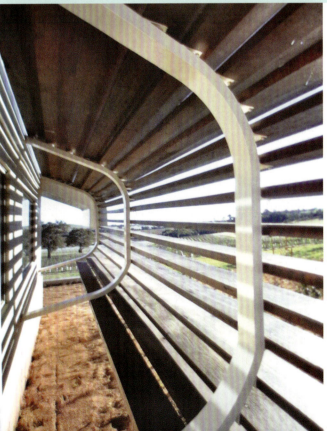

□ 明暗与阴影：明暗是指光使物体本身产生明暗不同的立体感觉，阴影是指物体投射在环境中的影子。形体在光线下产生明暗对比和阴影，能强化空间的进深感。

□ 结构极差：物体的结构是空间知觉的重要依据。结构的变化会引导视线作运动，从而产生更大的进深感，例如一个有粗细变化的物体比粗细相同的物体带给人的空间感觉要强烈得多。

□ 方向的重复与延伸：形体在同一方向上的重复会使人产生空间延展的感觉，从而加强空间的进深感。

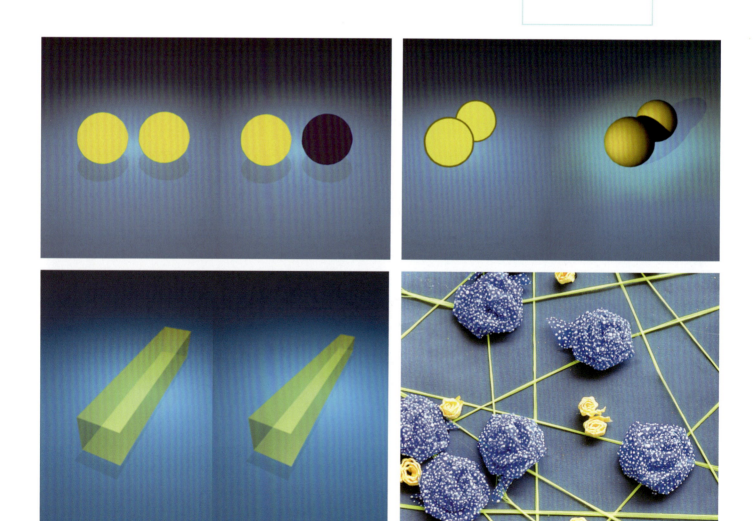

左页上图1 色彩的强烈对比，能增强空间的进深感
左页上图2 形体上的阴影能强化空间进深感
左图下图1 实际长度相同的体，由于右边形体结构的极差，使空间进深感加强
左图下图2 利用对比与遮挡的手法来增强空间进深感的作品
本页图 建筑结构和形体的部分遮挡，增强了建筑的进深感

阴影分投射阴影(shadow)和附着阴影(shade)。投射阴影即光照在物体上，使物体的轮廓投射投在另一个物体上。附着阴影则是指光照射物体过程中被另一物体遮挡，另一物体在该物体上产生的影子，即我们常说的阴暗处。在空间形态中，我们可以利用阴影的不同形状、不同的空间定位以及光源的距离来体现空间进深感觉。

3. 创造空间流动感

空间的流动感在心理学上被称为审美注意的转移，即视觉从一个对象移到另一个对象，在头脑中会形成一个连续的景象。空间流动感包括物理上的空间流动感和心理上的空间流动空间感。物理上的流动空间主要指物体运动所产生的轨迹，故又可称轨迹空间。心理上的流动空间则是指因视线的往返运动而形成一种心理空间感觉。创造物理的流动空间主要依靠形体的运动来实现，创造心理的流动空间可以以形体作为诱导，比如以各种方法来创造动势趋向，或者通过特殊形式或材质来产生一种幻觉空间。

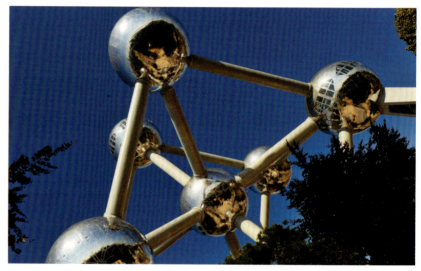

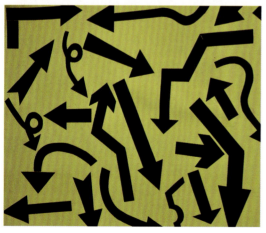

上图1 交错的曲线在光的作用下产生了一种空间流动感
上图2 空间流动感在现实中的运用。
左图 具有动势的箭头，在心理上产生一种空间流动感

右图 位于日本广岛的ruche品牌室内空间，运用色的并置，在视觉产生了一种色彩的空间流动感

下图1 玻璃材质常大面积地被运用于建筑空间形态中，以产生空间流动感

下图2 德国科隆市德意志银行休息室，凯瑞姆·瑞席设计。渐变的色彩和富有韵律感的曲线，在镜面立柱的镜像作用下，使整个空间舞动起来

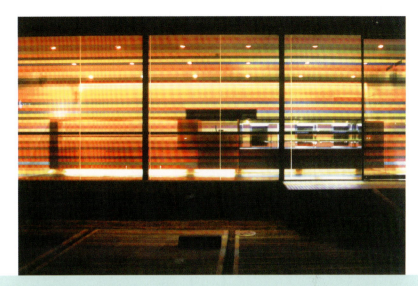

创造空间流动感有利于把握对空间的整体印象，尤其是对于体量、空间较大的形体来说，创造空间流动感显得更为重要。在空间创作中，我们常常通过分隔和联系、引导与暗示、对比与过渡等等手法来创造空间层次，运用空间在视觉上的连续来创造空间流动感，从而强化空间的整体印象。在建筑空间、景观空间中常采用这种方法来组织内部空间。

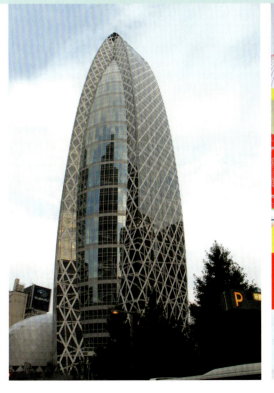

4. 创造空间矛盾错觉感

空间的矛盾感能增加空间的趣味性、丰富空间层次、引发多视点多角度的观察和思维。创造空间矛盾感，主要可以通过三种途径：

□ 多视点并存；
□ 多空间层次形态并存；
□ 形态交叉并存，制造形态前后空间矛盾感。

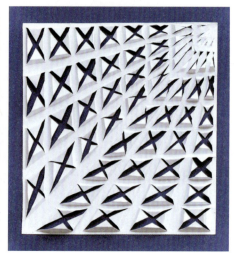

左页左图　空间的矛盾错觉
左页中图1　利用镜面和光影创造矛盾空间
左页中图2　利用色彩的图与底创造空间错觉
左页右图1　多空间层次并存
左页右图2　不同方向上渐变的形体，产生矛盾空间的错觉感
右图　日本AMALA餐厅，Chris Sheffield，Steve Lewis设计。墙面装饰利用镜子反射创造空间错觉
下图　形体的交叉并存，使空间形态产生前后的矛盾感

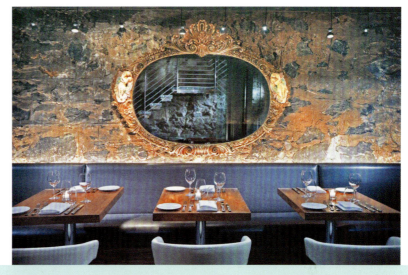

空间的矛盾错觉既给我们的设计和日常生活带来了很多麻烦，同时，也给我们的设计和日常生活带来了意想不到的效果。只有合理地利用并加以矫正，才能避免它不利的一面，而充分发挥其有利的一面。

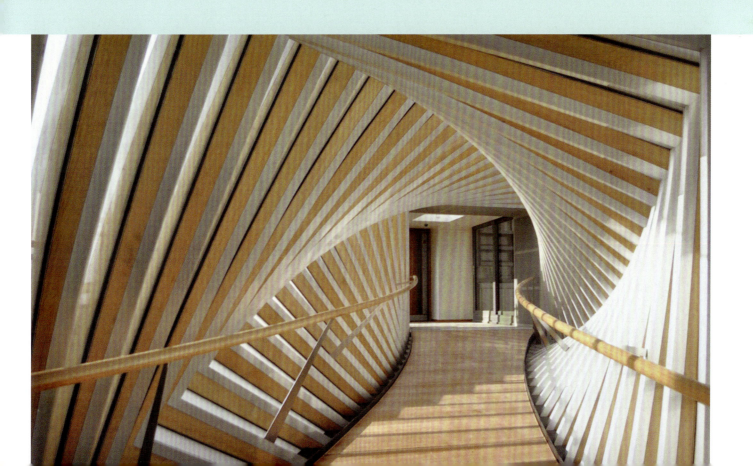

5. 光与空间

□ 光与空间性格：光因其强弱、色彩、照明方式的不同，会使空间产生不同的性格和特征。例如粉色空间具有温馨浪漫之感，蓝色空间具有科幻之感。另外，用以重点照明的投射灯光具有强调突出重点物品与空间的作用，而以折射方式照明的回光灯带则有渲染空间氛围的功用。

□ 光与空间形态：光分自然光和人工光源。在不同的光源照射下，空间中形体的色彩、材质、造型以及体量等元素传达给人的感受会产生变化。
当代物理学和计算机技术的发展，使人工光源所展现的作品呈现出极为丰富的形态。在运用光线强化空间进深感时，要注意光照的明暗程度、照射投影角度以及照射方式。

下图1 下图2 右下图1 不同的色彩使空间产生不同的空间性格感受
右下图2 特殊的人工照明不仅能改变空间的性格，还能改变空间的形态感受

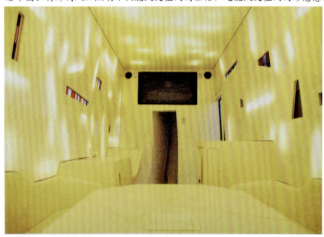
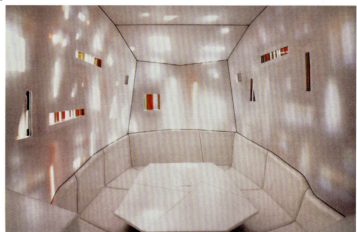
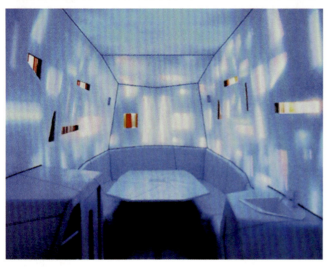
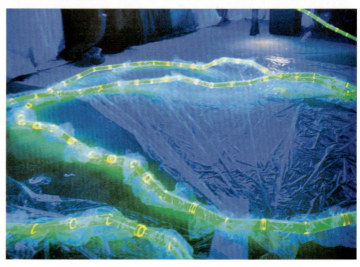

右图 灯光的效果使建筑的形态特征和体量感觉发生了变化

下图 灯光使空间产生了梦幻般的感觉

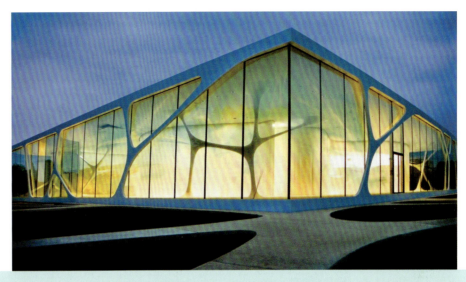

光的照射方式有很多种,并且结合材料的特殊性,可以产生多种照射效果。其形式主要有:直接照明、反射式照明、半间接式照明、平行反光式照明、侧向反光式照明等方式,以及一些利用材料改变光照方式和光线性质的方法(如投射、反射等)。

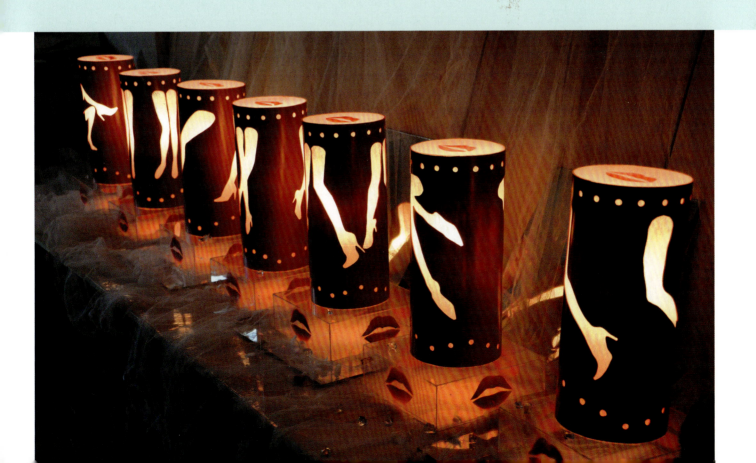

□ 光与空间节奏感：在一个空间中，光照的强弱变化或者光色的交替变化常会使单调的空间产生节奏韵律感。在空间形态创作中，常利用间隔照明的方式取得空间节奏感。用于连接两个主要空间的走道空间或过渡空间，其灯光感受也往往不同于那两个主要空间的灯光感受，目的也是为丰富空间的节奏感觉。

□ 光与空间进深感：只对部分空间的照明，使空间中产生明暗对比，丰富了空间层次，从而加强了空间的进深感。加强空间进深感主要是通过光与影的对比，即利用光与影的对比来分割空间，以增加空间层次感。创造光影效果时，可以利用构筑物遮挡部分的自然光，使自然光在内部空间中产生投影，也可以利用各种照明装置、照明方式在内部空间中产生影的效果，丰富空间层次感和加深空间进深感。
在制造光影效果时，可以以光为主，也可以以影为主，还可以光影同时表现。它的表现形式由空间形态的创作审美目的所决定。

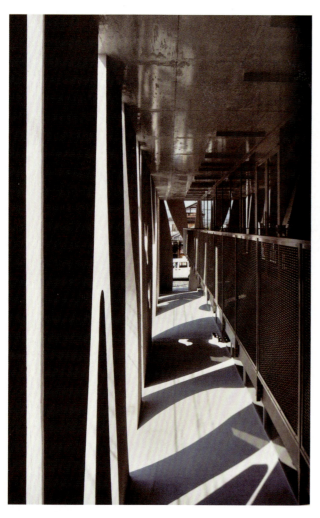

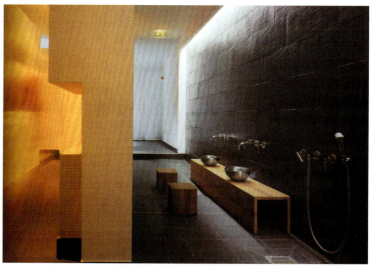

上图 光的局部照明，丰富了空间层次
左图 光影丰富了空间节奏感和进深感
右页图 光使空间产生了节奏与韵律，加强了空间进深感

光是一种视觉感受,人的眼睛对由明到暗或由暗到明需要有个适应的过程。所以在实际项目设计中无论是为体现节奏感的明暗变化还是为丰富空间层次的光与影的创造,在变化光照形态时要考虑到人眼能适宜和接受的程度,光的变化不能过于悬殊。此外,有些不同使用功能的空间对光照变化的差异程度也会有特殊的要求。

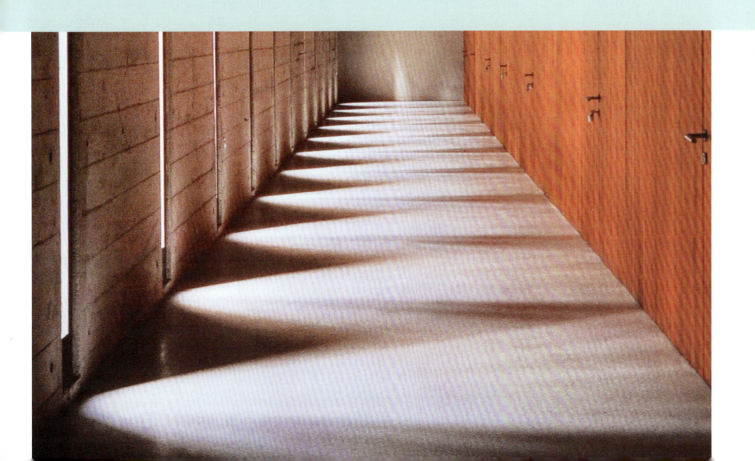

□ 光与空间错觉：现代科学技术的发展使得人工光源能展现出各种各样形态的作品。在空间形态的创意中，常常利用特殊光源以及特殊材质来创造多变的空间形态。如灯光对物体的照射，可以使形体变得轻盈、漂浮或产生空间幻觉。也可以利用镜面、金属等特殊材质的反射原理产生错觉空间。

□ 光与空间流动感：例如光影的变化、光与水的结合以及光与一些镜面材质的结合，常常会使空间产生流动感。舞台的幻灯投影、水幕电影以及在建筑立面上变幻莫测的霓虹灯光，都是利用光来创造视觉上和心理上的流动空间。

□ 光与空间主次：光照的强度、色彩、照明方式的不同，常常会使空间产生主次之分。可以运用光的重点照明方式以及通过光的强度或色彩的强烈对比方式来突显空间的重点区域，如剧院舞台上的投影灯，商品展架上的射灯。

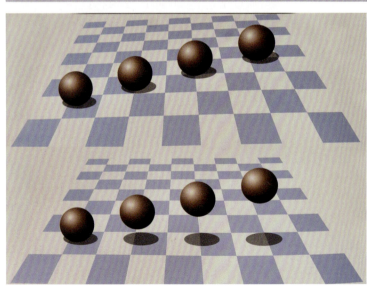

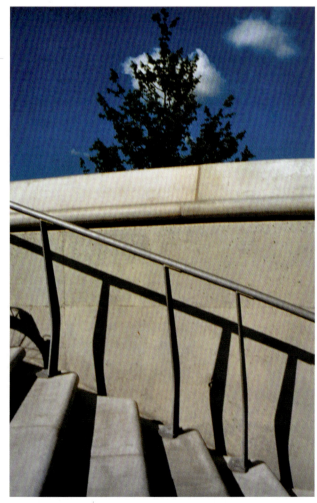

左页左图1 光使物体的重量感和体积感发生了变化
左页左图2 光影与空间进深错觉
左页右图 具有方向感的阶梯扶手在墙体上的投影，使空间产生错觉感
右图 橱窗中光的重点照明增强了空间的主与次
下图 由SAKO Architects 设计的北京马赛克的室内空间。光影充满整个入口空间，置身其中，会产生一种虚无的空间感受

光可以创造空间，改变空间，也可以破坏空间。光的强度、照明方式、照明角度以及光的色温和色相，都会直接影响人对空间形态的大小、形状、质地、色彩和性格的感知。在实际的空间设计创造中，要注意选择能满足创作目的的光源及光照方式。倘若在一个西餐厅的卡座，运用绿色光源的话，那将几乎没有人会愿意在那里用餐。

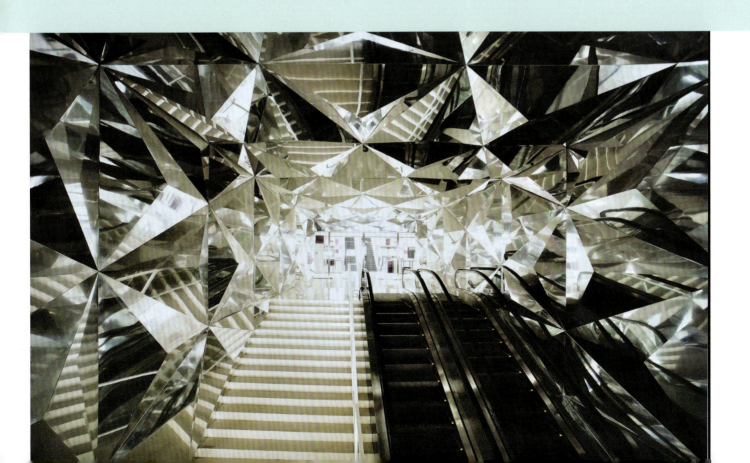

第五章

句型 /// SENTENCE ///

空间形态的表达

一、空间形态的主要表达形式
MAIN EXPRESSION OF SPATIAL FORM

1. 2.5维表达

又称板式表达。它是相对于二维平面和三维空间而言的，是一种从二维平面到三维空间过渡的空间形态形式。2.5维空间形态依附于二维平面存在，具有较强的平面图感。同时它又能在平面上形成凸凹来增强体积感，使其具有三维空间的层次感和空间感。2.5维的表达形式可以是独立式也可以是连续式。

独立式是指整个2.5维作品由一个独立基本形体组成。连续式是指有多个相同形式的基本形按照一定的秩序进行重复排列组合而形成的2.5维形态。

本页图　2.5维空间形态作品

右图 2.5维空间形态作品
下图 2.5维形态在室内装饰中的运用

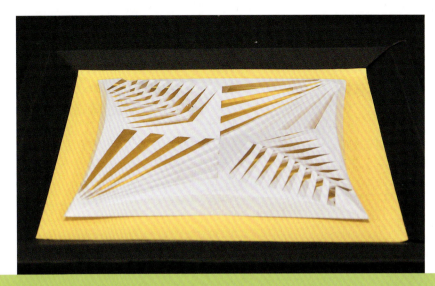

对2.5维空间形态表达的训练，目的是使学生由以往的二维平面的思维方式逐步过渡转换到三维空间的思维方式，以及熟悉和掌握创造空间形态的一些基本技术、材料和方法。

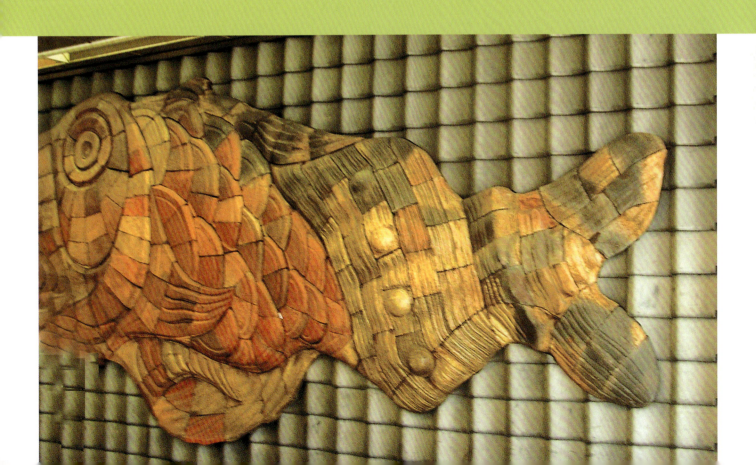

2.5维空间形态的加工方法主要包括折叠与弯曲、切割与连接、压曲与膨胀、拉伸与折变、穿插与编织以及雕塑与腐蚀等。

□ 折叠与弯曲：折叠和弯曲是2.5维空间形态创作最常用和有效的手段。它可以使形态在位置、方向和角度上发生变化，从而改变原材料的强度、形状、体积等特征，从而增加形体的纵向空间感觉。

□ 切割与连接：切割打破了平面的整体感觉和单调性，使空间形态既富有变化又不失统一。连接则是将部分被切割的形体按新的方式重新组织到整体中。切割和连接方法的多样性能产生千变万化的2.5维空间形态。

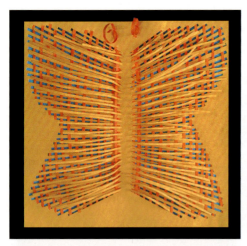
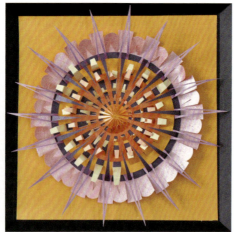
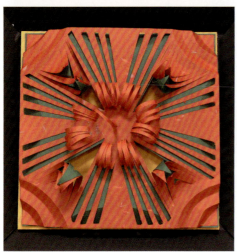
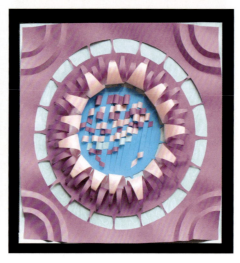

本页图　2.5维空间形态作品

右图1、2 以箭头图形为基本元素创作的2.5维作品

下图1 日本东京银座的资生堂门店的橱窗展示,运用了2.5维的空间形态作为装饰立面

下图2 德国的一个国际性的博览会场布置将2.5维形态与光结合,渲染了空间欢乐气氛

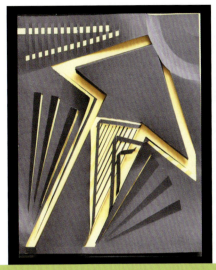
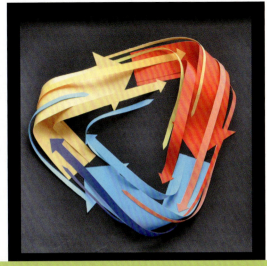

2.5维空间形态的创作,除通过各种方法用平面材料创造半立体的空间形态外,也可以选用一些自然存在的具有2.5维空间肌理感的材质(如某些树皮、石块等),以及对一些在自然力下偶然产生的形体进行组合和再创造。此外,还可以探索利用些新技术、新型材料。

2.5维空间形态的形象是视觉、触觉和心理的综合感受结果。因此在创造2.5维空间形态作品时,不仅仅要考虑其形式美感,还要充分考虑到色彩、肌理以及光影等因素对形态的影响。

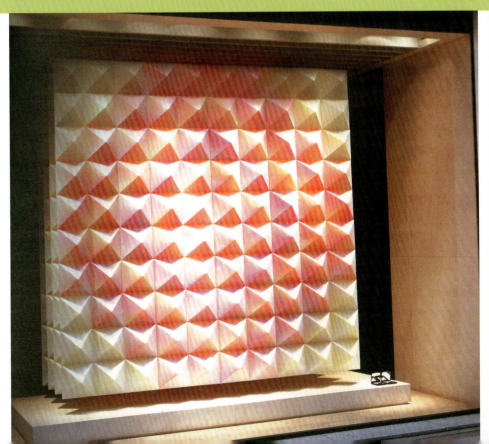
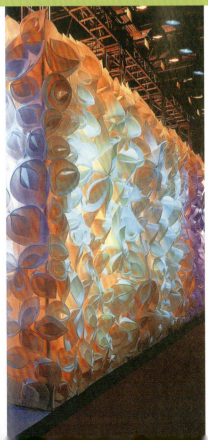

☐ 压曲与膨胀：压曲与膨胀是指通过切割、挤压或者拱突、加热等方法对二维平面材料施加一个纵深方向的力，使其表面产生凸凹的效果。

☐ 拉伸与折变：通过预先的设计规划，将平面间隙有序地切割，使平面部分断开部分连接，再通过拉力、折入折出、弯曲等方法丰富形态和延伸空间。

☐ 穿插与编织：将部分切割的二维形体通过穿插和编织的方法对形态进行2.5维的再创造。由于穿插和编织存在间隙，所以在穿插和编织时要注意形体与间隙之间的节奏和比例。

☐ 雕塑与腐蚀：这是运用物理和化学的方法对一些除薄纸以外的材料的加工方法，如石膏、陶泥、泡沫、板材以及玻璃、金属等。

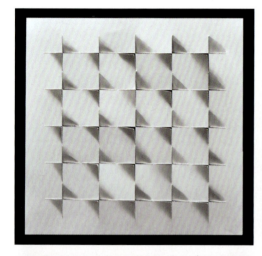
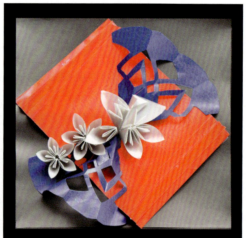
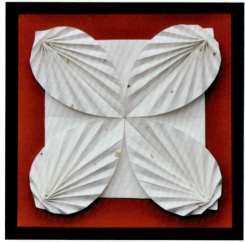

左页图 2.5维空间形态作品

右图 2.5维形态在服装设计中的运用。Alison Willoughby 作品

下图 线构的2.5维形态在装饰中的运用

2.5维形态不仅是学生训练从二维平面思维到三维空间思维的一种形式，它还经常被用于平面设计、建筑立面设计、室内空间装饰以及物品造型设计中。在实际设计项目中应用2.5维形态，要注意其形式、色彩、材质等审美因素应满足整体空间的审美要求。除此之外，还要考虑其结构的稳定性。

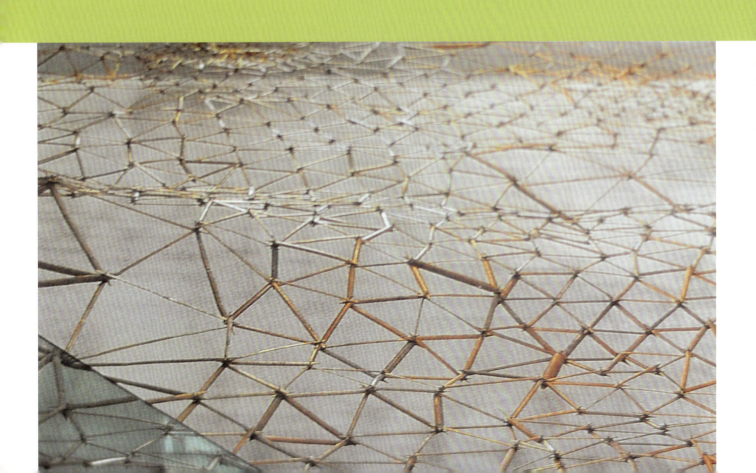

2. 几何形体表达

包括柱体表达、方形体表达、多面体表达、球形体表达及其派生形体的表达。几何形体的表达包括实体几何形体组合和由点、线、面构成的虚体的几何形体的组合。

柱体包括棱柱体和圆柱体。柱体的表达着重在柱端、柱面以及柱棱上作折屈、切割、卷曲等变化。

方形体是最基本的几何形体之一。无论是方形体、球形体还是多面体的表达，都是对面、角、线做折屈、挖切、凸凹、切割、粘线等变化，创造丰富的空间形态效果。

派生形体则是通过对基本形体的变形、分割、聚积而成的形体，可以说一切形体都可以由圆体、方体和柱体派生而成。

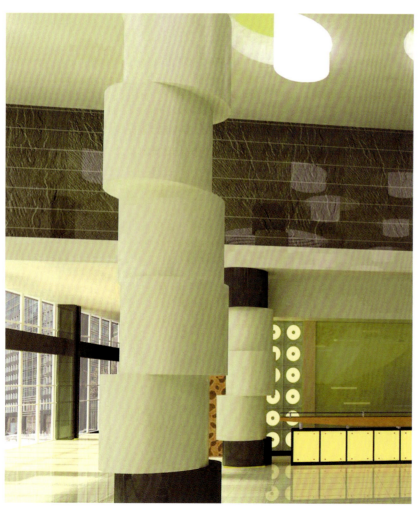

左图 几何形体在室内空间设计中的运用
上图 柱体的表达

右图1、2 几何形体与空间形态
下图 欧洲的中央银行总部建筑形态运用几何体的形式表达

基本形体的派生形体的创造,可以根据材料的特性、形态的特征和创作目的来选择创作方法:
(1)变形:其目的是使空间形态更为丰富和生动。变形可以通过物理或化学的方式对形体的扭曲、膨胀、倾斜、盘绕等方法获得。
(2)分割:即减缺,指对原形态进行切割、分离和重组的方法。具体方法包括分裂、破坏(即创作"残像")、退层、减缺和分割移动等。
(3)聚积:即以加法的形式创作形态。主要组合方式有堆砌、接触、贴加、叠合、贯穿等。

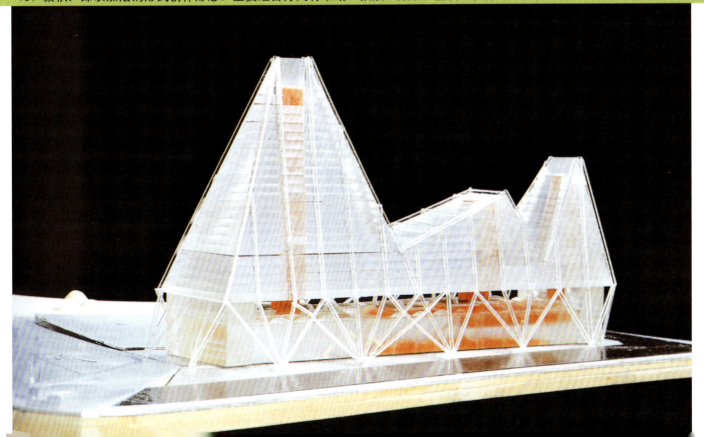

3. 线性表达

线性表达包含两层意思：一是运用线状材料构成空间形态，二是空间形态以线形呈现。
线状材料包括软线材料和硬线材料。
软线材料轻盈而富有紧张感，软线材料的表达方式常见的有：
☐ 借助硬质材料作为框架，在框架上做有序排列的线群结构表达法。这种表达法考虑的重点是排列秩序的拟定、线头两端的固定方法以及线与线之间的间距。
☐ 以板材作为支撑而依靠自身重量自然下垂的表达方法。这种表达方法具有自然、流畅的美感。
☐ 通过编织打结的方法进行表达。这种方法可以使线群具有丰富的肌理感。

硬线材料的表达方式主要有：
☐ 单线结构：通过扭曲、旋转等方式创造自然运动的线形空间感觉。
☐ 利用刚接材料或榫卯技术创作框架结构或桁架结构。
☐ 拉伸结构：这种方法有时也采用硬线材质和软线材质相结合的方式。
☐ 垒积结构：即以堆积、垒叠、穿插等方式表达线性结构。

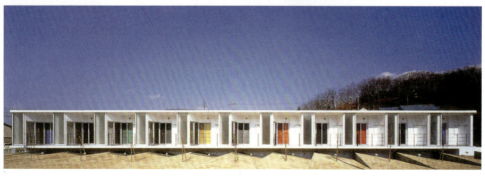

左上图1、2 线状材料的构成与表达
下图 位于日本爱知县濑户的单身公寓以线性的形式组织多个空间

本页图 线性形态在建筑立面上的运用

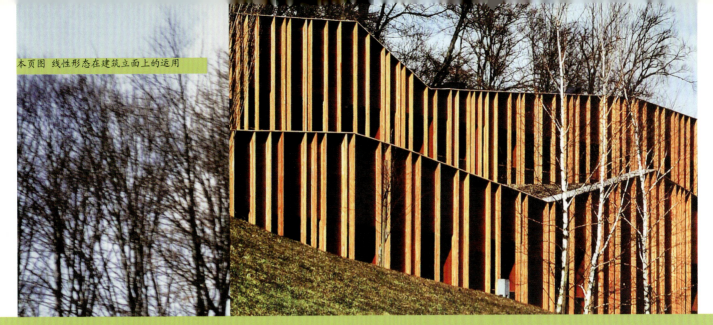

线细长的形态特征导致其视觉效果相对弱。故线常以群组的形式出现。线性的表达可以通过线群的积聚、拉伸、扭曲、旋转等形式体现空间形态的结构感、层面感、伸展感、空间感、肌理感、透明感以及流动感等视觉效果。此外，由于线性材料具有通透性的特点，所以在群化线性材料时注意线材与线材之间的关系，做到疏密有致、高低有律。

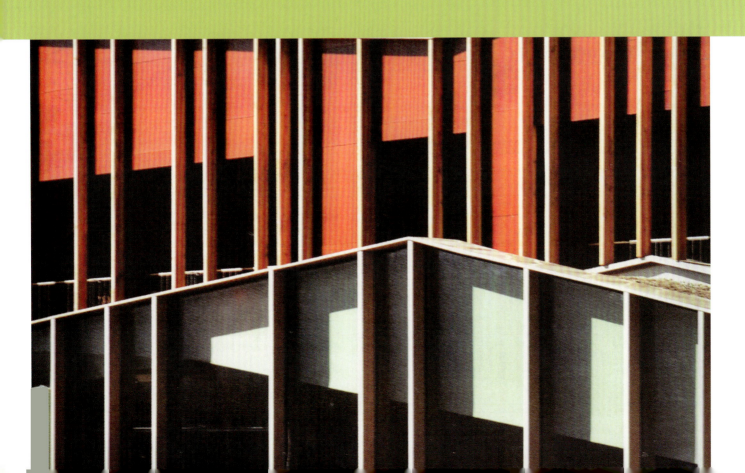

4. 面性表达

面具有轻薄感和空间延伸感。面材分直面和曲面。面性的表达形式包括层叠式、折曲式、薄壳式、插接式和切割式。在空间形态的面性表达中，可以根据面材的材质特征和空间形态特征来选择面材的结合方法。面材的结合方法主要有：

☐ 平叠
☐ 黏合
☐ 插接
☐ 榫接

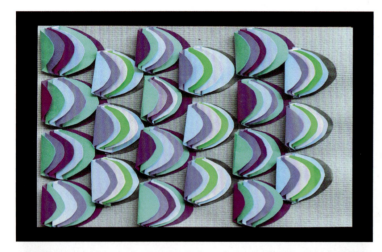

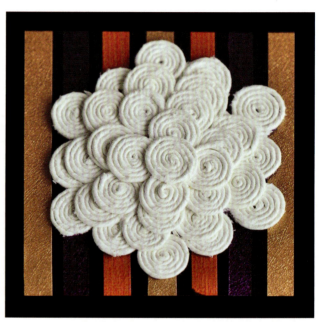

本页图 以层面形式创作的空间形态作品

右图 以逐渐变化的层面并置，使公园休息坐椅具有韵律感

下图 以层面的形式创作的建筑形体

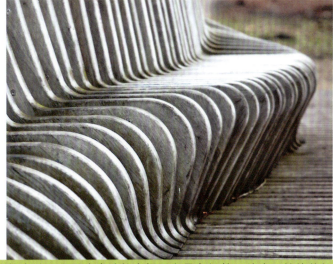

面的层面式表达是指对多个大小、形状相同的面体进行层层排列的方法。层面式表达的空间形态具有规整、秩序、韵律美的特征。

层面式表达的形式主要包括：
（1）排列时按一定规律作位置的移动，使之产生韵律效果。
（2）按方向的旋转进行渐变排列。
（3）层面本身按一定规则进行渐变，继而使面的排列创造出新的空间形态效果。

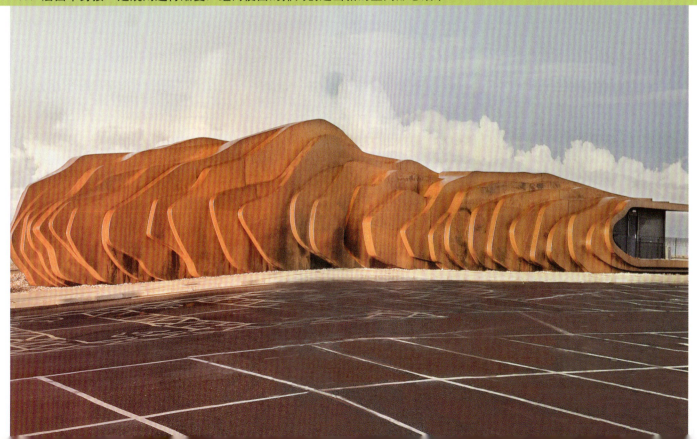

5. 仿生形态表达

仿生形态的表达是指对自然界生物形象特征进行模仿、抽象、提炼，并运用材料将其呈现。自然界中生物丰富多样，其形态特征也各具特征。从自然界中捕捉和模仿生物形态特征，也是创造空间形态的一种方法。

仿生形态表达包含两层含义：
☐ 对自然界生物形态特征的模仿与抽象；
☐ 对生物内在的生命力和趋势动力的提炼与模仿。

左下图 树的仿生构成形态
右下图1、2 根据海洋生物创意的沙发系列

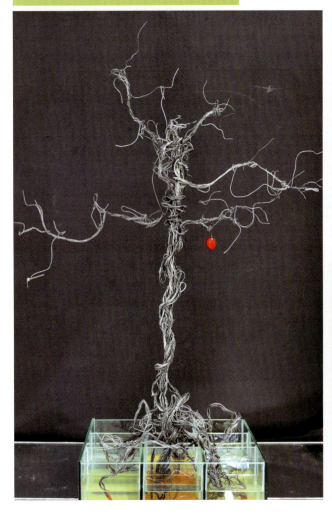

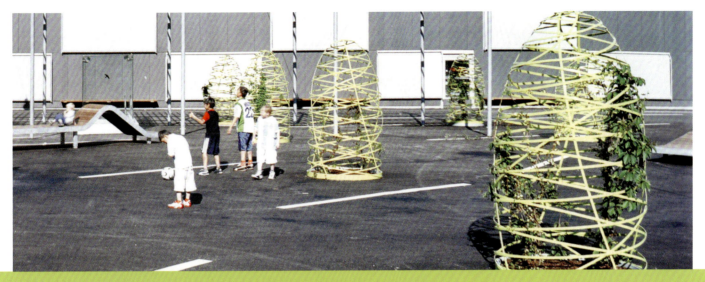

在崇尚自然的意识影响下,仿生形态往往被设计师们运用在各种空间与场所中。仿生形态比起几何形态,它更具亲和力。它往往传达给人一种生命感和自然感。

本页图 仿生作品在现代景观设计中的运用

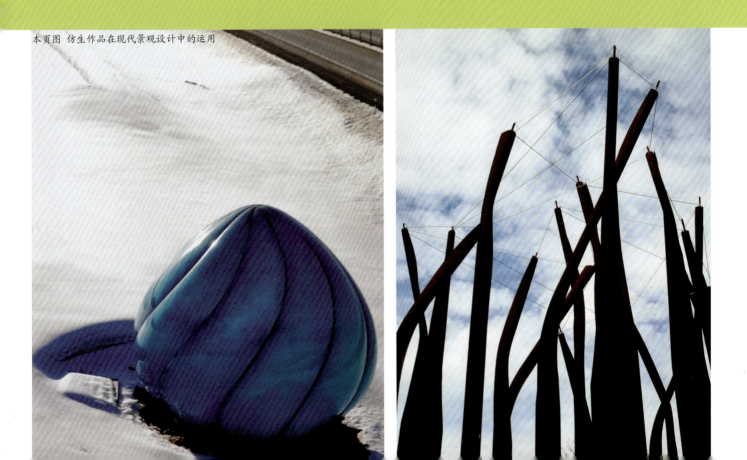

二、二维平面的立体化空间
3D SPACE OF 2D PLANE

二维平面的立体化是一种创造空间形态的方法。它是指根据平面构成的图感形式，将平面的各个部分进行空间的想象，立体化而构成三维的空间形态。

二维平面是空间形态最基本的造型元素之一，也是创造三维空间形态的起点。二维平面通过三维立体化可以创造出千变万化的空间形态。平面立体化的训练，可以培养学生三维空间的想象能力和思维能力，以及对空间形体的把握和实践能力。这种思维方式的训练对今后的空间设计能力的培养具有极其重要的作用。

本页图 平面立体化空间形态构成训练作品

本页图 根据右边的平面图形，以平面立体化的手法创造的景观空间

平面立体化不仅仅是将平面的局部进行简单的膨胀厚化或抬升下沉。对于二维平面的部分形体，我们也可以将它们想象为是一种虚空间形态。对于虚空间的创造方法本书之前已有讲解，它可以通过色彩、材质、光线等等元素来实现。所以学生在进行平面立体化训练时，要开阔思路，充分展开想象，结合创造空间形态的各种构成要素和构成方法及技术，来创造丰富的、有创意性的空间形态。

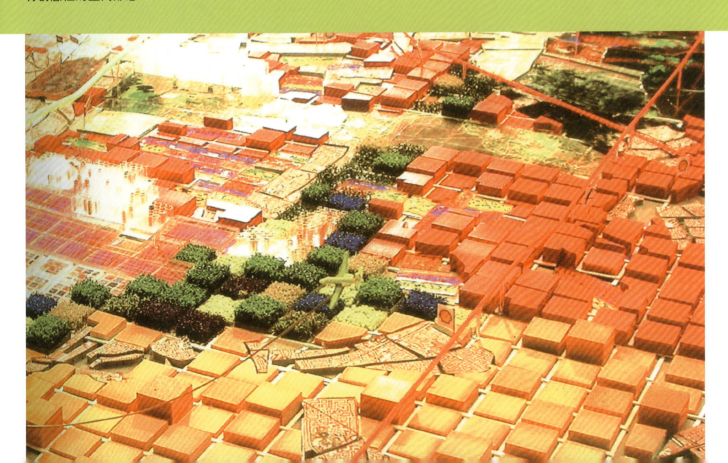

三、空间形态与设计作品创意构思过程
SPATIAL & CREATIVE IDEAS

1. 空间形态与家具设计

这是一个多功能可折叠式家具的设计创意。城市生活的感受引发了设计师创作的意识。本创意将多个面状板材以不同的方式组合,并巧妙地运用结点技术处理,使家具具有了多种形态和功能。

局促的居住空间要求空间的灵活性和多功用性

城市的拥挤引发了人们对大自然的向往

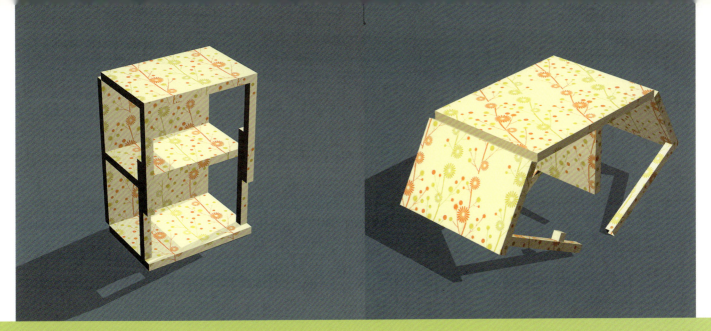

现代城市的拥挤感和生活节奏的快速，使更多的人向往回归开阔、舒畅的大自然。作者运用面的组合原理，将家具巧妙地变化出各种组合形式，使其满足不同的室内空间和使用功能，做到一物多用、多形。同时，作者提炼出大自然中花卉的形式运用于家具的表面，使拥挤的室内空间里拥有了自然的气息。

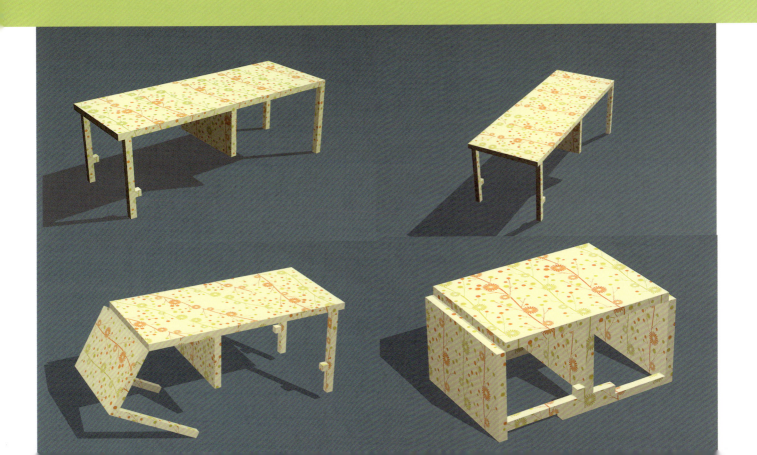

2. 空间形态与平面设计

除了空间设计，在平面设计、服装设计等领域也一样需要学习和研究空间与形态。学科的交叉研究往往能激发新的灵感。同样，在学习空间形态课程的过程中，同学们不仅需要翻阅与本课程内容有关的书籍，还需要大量翻阅和搜集其他领域的资料与信息。

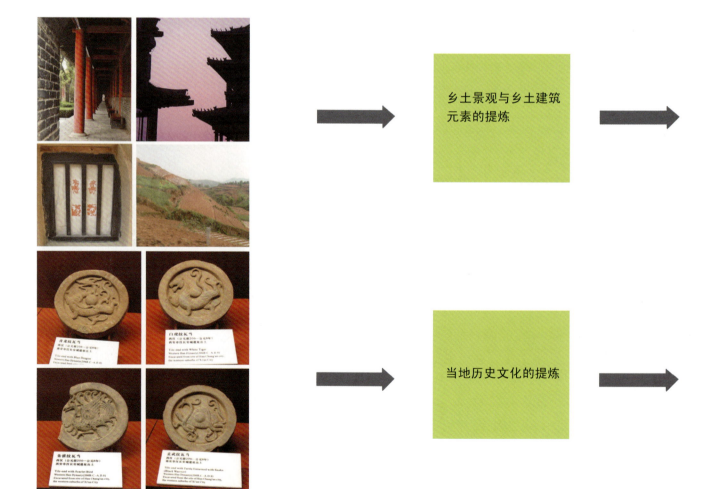

"西安印象"海报的创意汲取了富有西安乡土特色的建筑空间形态、当地历史文化特征以及当地传统色彩体系等元素,并对各元素进行提炼和分析,以空间错觉的手法和空间构成组合的方式完成了海报的创意。

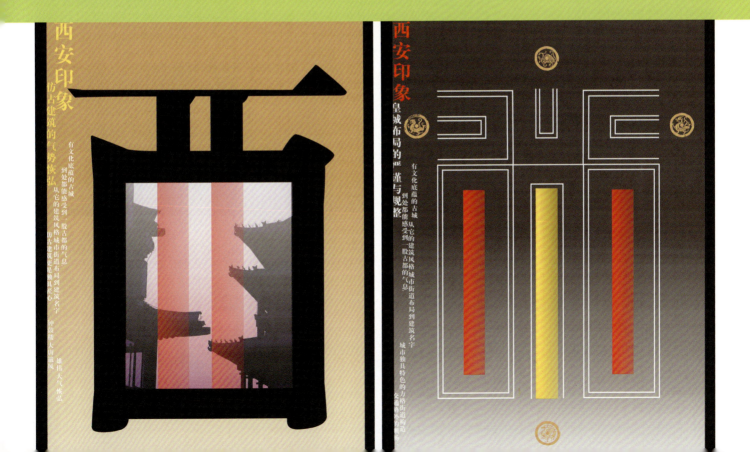

3. 空间形态与景观规划设计

景观规划设计是个大空间的概念，对其形态的把握，既要求注意到整体形态的效果，又要求照顾到各视点、各角度上的形态感觉。所以，平面与立面、整体与局部、单体与结点等等方面的空间形态感觉都需要设计师统筹把握。

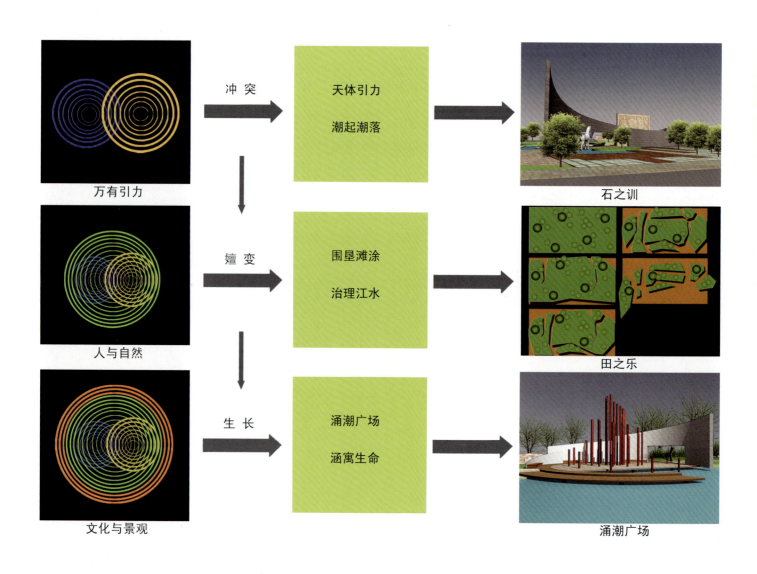

该作品是针对钱塘江边萧山滩涂地块所做的景观改造规划设计方案。方案从地块现状分析开始,并挖掘了"人与自然"、"文化与景观"的创意为切入点,由潮水的形态特征构思创意了节点景观空间形态,并以空间形态的构成方法层层提炼和修改各景观元素及其组合方式,完成了景观改造规划设计方案。

4. 空间形态与动画场景和影视作品设计

动画场景和影视作品，作为视觉上的三维空间，其创作过程既要照顾到平面设计的原理与审美，又要照顾到空间的形态感觉。动画场景和影视作品的设计，要求熟练把握对空间形态中各创作元素的运用。

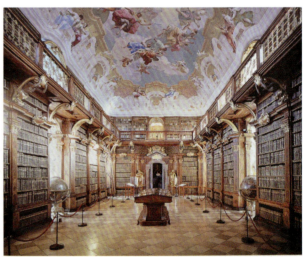

该动画场景的创意来源于梅尔克修道院图书馆的室内空间形态,并根据动画内容的情节,设计师选择了极富视觉冲击力的红色来渲染动画场景。

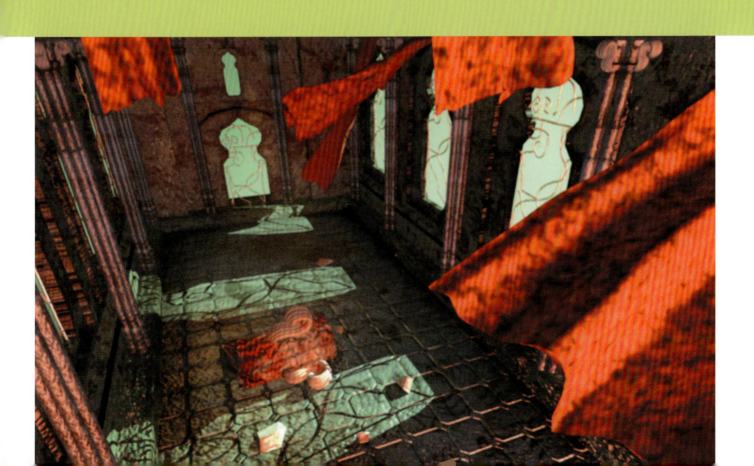

1. 信息与灵感

任何设计艺术作品的创作灵感都来源于各种信息。这些信息可以通过视觉、触觉、听觉、嗅觉甚至味觉等各种方法和途径获得。人们将有意识或无意识状态下累积在头脑中的信息资料经过整理和提炼，并结合自身的思维方式和审美修养等，进行新的作品创作。

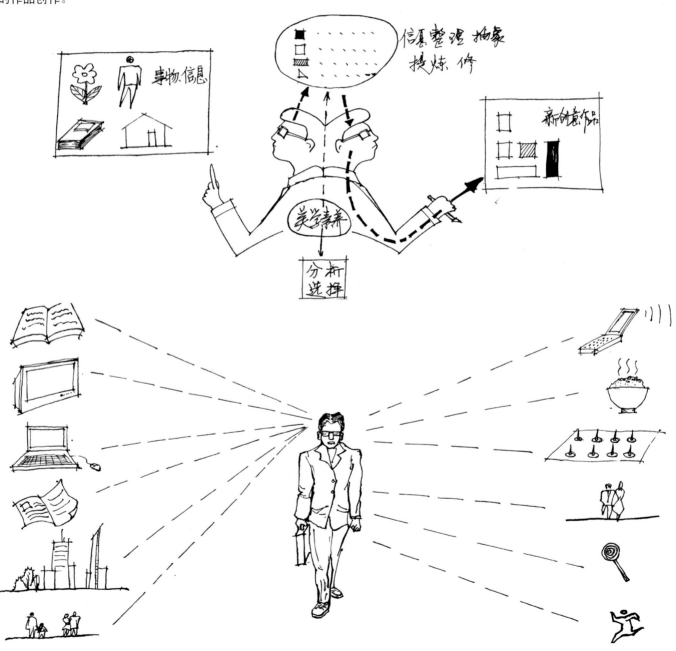

2. 创作元素

无论形式、形态如何，任何设计艺术作品都由一些基本元素构成。这些基本创作元素归纳起来，主要有点、线、面、体、空间、形态、肌理、色彩、大小、位置关系以及光影等元素。

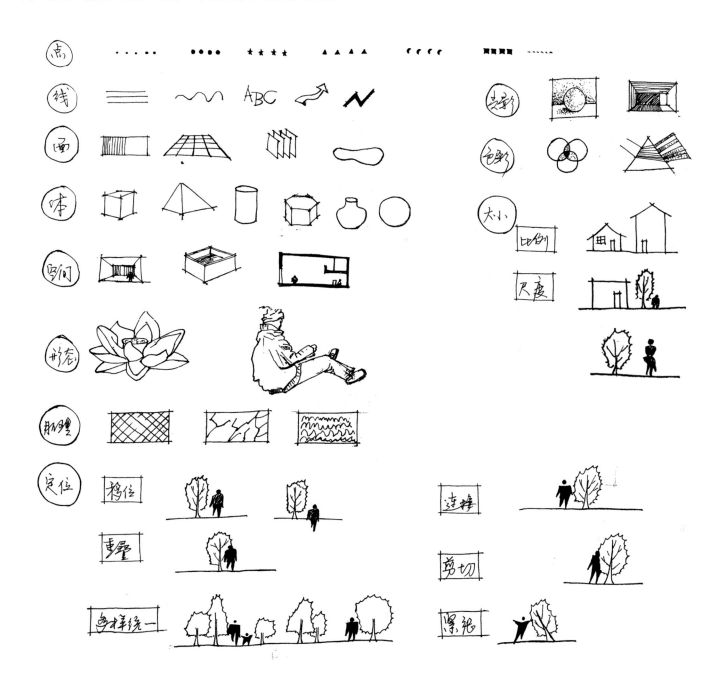

3. 创作手法

艺术设计作品的创作，是通过一些组合和变化的手段，将设计元素进行深化和运用。艺术设计作品的创作手法包括物理的手法和化学的手法。

4. 空间形态研究

观察一个空间形态作品或者创作一个空间形态作品,我们可以从其形状特征、尺度大小、材质特征、肌理特征、色彩特征、各元素间的空间组织关系、光影明暗以及空间的虚实感等方面来研究。

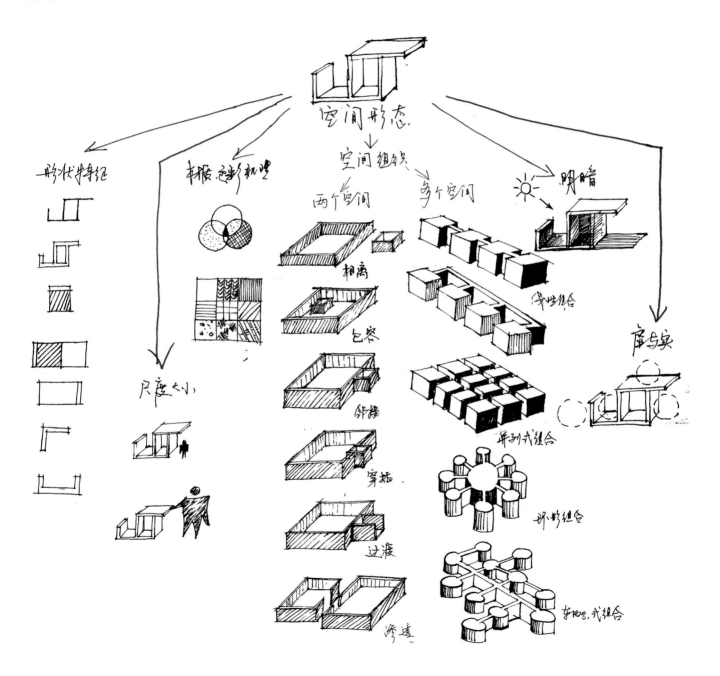

参考书目

1 Jacobo Krauel. Urban Spaces.Barcelona: AZUR Corporation, 2008
2 Paco Asensio. New Hotels 2. New York: Harper Design publications, 2005
3 Harishpatel Design Associates. Urban Spaces.Hong Kong: Visual Reference publication, 2005
4 Jorg Boner, Conway Loyd Morgan, Edwinan van Onna, et al. Grand Stand. Singapore: Frame Publishers, 2004
5 Alex Sanchez Vidieua. The Sourcebook of Contemporary Landscape Design. Barcelona: Collins Design, 2008
6 Kashiwa Bijutsu Shuppan. Best Sign Collection (vol.1). Tokyo: Everbest printing Co.,Ltd, 2005
7 Norio Mochizuk; translated by Robert Morris, Jo Sickbert. World Package Design (noAH 8). Chigasali: International Creators' Organization, 2008
8 Fujiikazuhiko. Display Commercial Space & Sign Design. Tokyo: Rikuyosha Co.,Ltd, 2007
9 Visual Reference. Corporate Interions 2005. New York: Visual Refence publication Inc, 2005
10 Collins. The Sourcebook of Contemporary Architecture. New York: Harper Collins Publishers, 2007
11 Epica. Book Twenty Europe's Best Advertising.Singapore: AVA Book Production Pte Ltd, 2009
12 Duncan. Tiffany Lamps and Metalware: An Illustrated Reference To Over 2000 Medels. Alastair: Antique Collectors Club Ltd, 2009
13 Bridget Vranckx. 150 Best New House Ideas. New York: Harper Collions Publishers, 2008
14 Design 360°- Concept And Design Magazine. 360°Modern ArchitectureII. Hong Kong: Sandu, 2008
15 Matevz Celik. New Architecture In Slovenia. New York: Springer Wien New York, 2007
16 约翰·派尔著.世界室内设计史;刘先觉译.北京:中国建筑工业出版社,2003
17 俞爱芳.立体构成教程.杭州:浙江人民美术出版社,2004
18 任仲泉.空间构成设计.南京:江苏美术出版社,2004
19 时代建筑,2007,(7)